KB010719

빛이 가득하니 사랑이 끝이 없어라…
Sky filled with Light showing endless love…

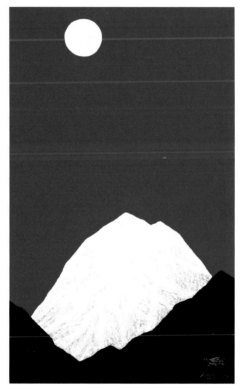

빛의 사랑
The Light love- meditation
한지에 한국전통채색
Korea Traditional painting on korea paper
50×82cm, 2017

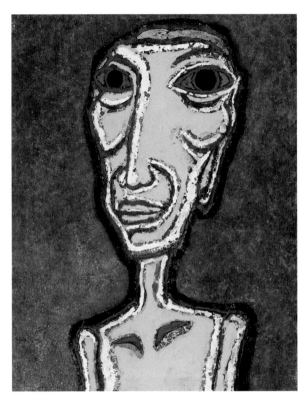

자화상
A Self-Portrait
Korea Traditional painting on korea paper
53×41cm, 2009

Art
Cosmos

강 찬 모

Kang Chan Mo

서문당

강 찬 모
Kang Chan Mo

초판인쇄 / 2017년 9월 10일
초판발행 / 2017년 9월 15일

지은이 / 강찬모
펴낸이 / 최석로
펴낸곳 / 서문당
주소 / 경기도 일산서구 가좌동 630
전화 / (031) 923-8258
팩스 / (031) 923-8259
창업일자 / 1968.12.24
창업등록 / 1968.12.26 No.가2367
등록번호 / 제406-313-2001-000005호

ISBN 978-89-7243-680-5

차례
Contents

이발소 추억

Artist Note

언제부터인지 나의 품 안에도
그 산이 있는 풍경 하나가 소롯이 자라고 있다.

어린 시절 나는 읍내 이발소에 가는 날을 손꼽아 기다리곤 했다.
그곳에는 사방 벽에 빈틈없이 아름다운 그림들로 채워져 있었다.
이발하는 짧은 시간에 그 그림들을 보고 있노라면
나는 어느덧 꿈을 꾸듯 한없이 깊은 이상향의 세계로 나아간다.

호수가 있고 숲이 있고 시냇물이 흐르고
물레방아도 기운차게 돌고
멀리 첩첩한 산을 지나 설산 너머로는 희망이 빛나고.....,

목울대까지 올라오는 짜릿한 황홀감이 지금도 신선하다.

빛의 사랑
The Light love- meditation
한지에 한국전통채색
Korea Traditional painting on korea paper
91×72.7cm, 2017

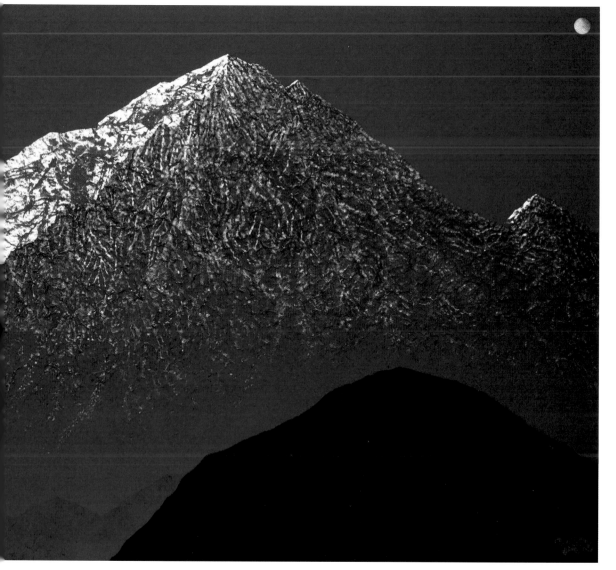

Memory of a barbershop

Since some time ago I've been keeping a picture of that mountain in my heart

As a child I looked forward to go to the local barbershop
The shops entire wall was filled with beautiful pictures.
When I'm watching the pictures, even in that short moment of getting a hair cut, I find my self falling deep into the land of dreams.

There is a lake, a forest and a stream running down
The watermill is moving with strength
The hope is shining in the other side of the snow covered mountain, over the layers of mountain in the far beyond

The tingling fascination is still fresh in my memory

빛의 사랑
The Light love-meditation
한지에 한국전통채색
Korea Traditional painting on korea paper
40×160cm, 2017

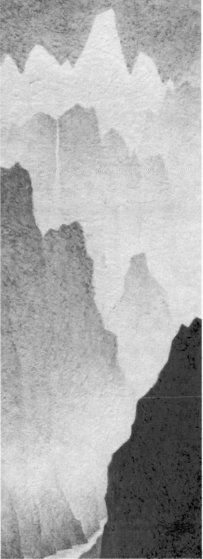

선의 사랑
Zen love-meditation
한지에 한국전통채색 및 천연물감
Korea Traditional painting natural
color on korea paper
42×150cm, 2017

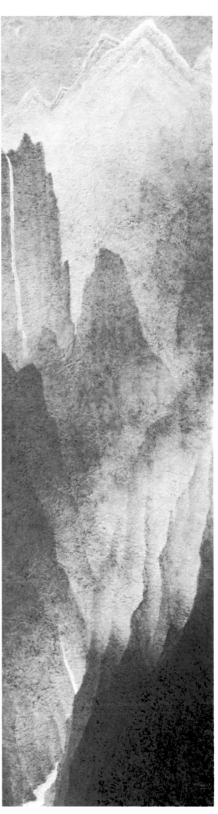

선의사랑
Zen love-meditation
한지에 한국전통채색 및 천연물감
Korea Traditional painting natural
color on korea paper
29×140cm, 2017

선의 사랑
Zen love-meditation
한지에 한국전통채색 및 천연물감
Korea Traditional painting natural color on
korea paper
26×70cm, 2017

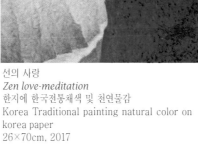

L'oreiller du ciel

Jean-Louis Poitevin

Occident, orient

Familier de l'art occidental qu'il a étudié à l'université, Kang Chan Mo a aussi été épris de philosophie occidentale. Il a exploré les voies complexes de la relation entre forme et trait, couleur et espace, mais, d'une certaine manière, quelque chose manquait dans cette approche. Mais il est difficile de dire ce qui manque avant d'avoir trouvé ou rencontré ce qui précisément annule ce manque.

La pensée occidentale fait du manque quelque chose dont la saisie ou la possession conférerait à la vie une unité enfin stable.

Il en va autrement dans la pensée orientale, en particulier lorsqu'elle se réfère au bouddhisme. Le manque n'est pas associé à une chose qu'il faudrait tenter de saisir, de posséder, mais à une manière de voir le monde et de vivre la relation entre soi et l'univers.

L'art en occident au XXe siècle est lié à la pensée déployée par la phénoménologie. L'œuvre est alors pensée en en fonction de cet horizon de la conscience sur lequel les choses et le monde apparaissent. Cet horizon est le champ d'une expérience essentielle, celle de le rencontre entre le Moi et le Monde. Il arrive que cette rencontre donne lieu à des moments extatiques qui font dire à ceux qui les vivent, qu'il s'agit d'une fusion entre le moi et le monde.

Les expériences multiples faites par des artistes, des écrivains et des poètes, liés entre autre au bouddhisme, dans les années soixante, aux USA, en Grande-Bretagne et en France en particulier, comme les artistes de la Beat Generation, de certains courants de la pop culture naissante et des poètes comme Henri Michaux, ont apportés à la pratique artistique occidentale, des éléments orientaux.

Mais, c'est finalement en orient même, suite à l'ouverture de l'orient vers l'occident qui a suivi la fin de la seconde guerre mondiale, que s'est produit une

빛이 가득하니 사랑이 끝이 없어라…
Sky filled with Light showing endless love-meditation
한지에 한국전통채색
Korea Traditional painting on korea paper
80×95cm, 2017

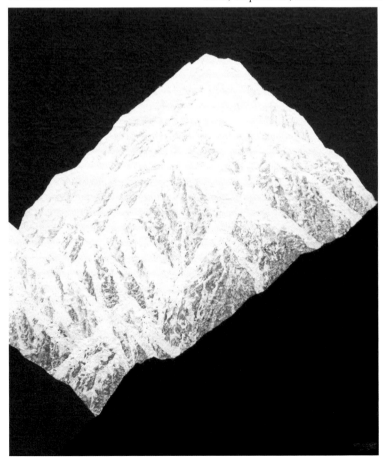

renouveau de la pensée orientale dans le champ des pratiques artistiques et de la peinture en particulier. Kang Chan Mo est un exemple marquant de ce mouvement profond qui traverse l'art, en Corée en particulier, et de la richesse dont il est porteur.

Satori

En 2004, alors qu'il pratiquait déjà la méditation et avait commencé un retour vers le bouddhisme, Kang Chan Mo s'est rendu dans l'Himalaya.

La puissance magique des lieux, la présence immédiate de la voûte céleste, les chants des moines, tout ici a participé à la rencontre entre ces deux dimensions incompatibles, la petitesse de l'homme et l'immensité de l'univers.

Une telle rencontre n'a pas laissé indifférent un homme aussi sensible et aussi préparé mentalement que Kang Chan Mo. En faisant l'expérience directe de sa petitesse comme homme face à l'infinie grandeur de l'univers, il a éprouvé au plus profond de lui-même, que l'infini se trouvait aussi en lui-même et il a compris qu'il habitait l'univers comme l'univers habitait en lui.

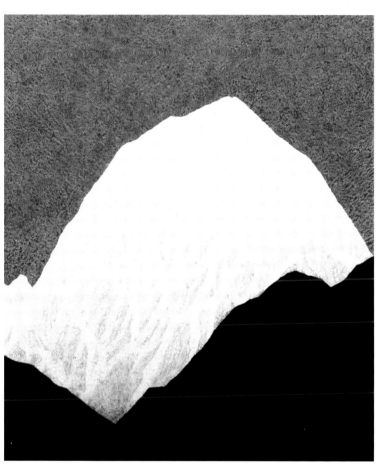

검손과 인내의 사랑…수미산
Love of humility and perseverance …
Sumi Mountain- meditation
한지에 한국전통채색
Korea Traditional painting on korea paper
80×95cm, 2017

Cette expérience peut être décrite comme une sorte de satori, c'est-à-dire un véritable moment d'éveil.

Long est le chemin qui mène à l'éveil, toute personne qui s'est mise en quête sinon de « la voie », du moins de « sa » propre voie le sait. Le moment de l'éveil n'est jamais prévisible, même s'il est perçu, comme toute rencontre essentielle du genre de celles qui arrivent entre deux personnes, comme étant un signe du destin.

L'expérience du satori peut aussi être décrite comme une expérience qui se prolonge. Elle est alors proche de l'expérience de l'enfant qui apprend à marcher ou à écrire et qui finit par se rendre compte que ce qu'il a appris, va modifier pour toujours sa manière d'être au monde.

C'est par une modification radicale de sa manière de peindre que s'est traduit pour Kang Chan Mo ce satori vécu au cœur de l'Himalaya.

Les trois aspects de l'univers

Les œuvres actuelles de Kang Chan Mo se déploient selon deux axes plastiquement différents mais profondément complémentaires. Dans un grand nombre de tableaux, on est face à des montagnes, de très hautes montagnes puisqu'il s'agit des sommets de l'Himalaya. Dans ces tableaux, les montagnes blanches sont souvent dans le lointain et elles sont précédées de montagnes d'un

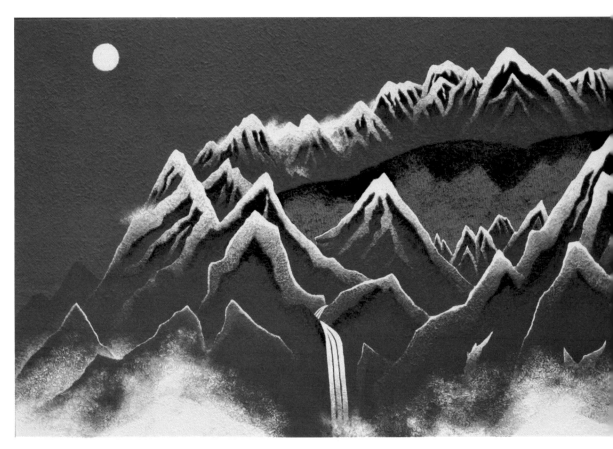

일월 성산도
The Saint mountain-meditation
한지에 한국전통채색
Korea Traditional painting on korea paper
388×130cm, 2017

bleu sombre.

L'ensemble porte et révèle un ciel d'un bleu intense et doux.

Dans les tableaux appartenant au deuxième axe, ce sont les couleurs qui dominent. Nous faisons face alors à une féérie de couleurs. Elles passent sur le fond de la toile comme des nuages cosmiques portant en leur sein une infinité de bulles, elles aussi colorées, bulles prenant la forme de petits médaillons dans lesquels sont peints des êtres, des figurines d'animaux, d'éléphant, d'oiseau, de poisson, mais aussi d'hommes ou d'arbres.

En fait, tous ces éléments picturaux sont, dans l'espace du tableau, des étoiles que l'on verrait de près et dont on découvrirait qu'elles sont comme des manifestations d'êtres terrestres retournés au ciel et devenus symboles, à moins qu'ils ne soient en attente de leur retour prochain sur terre.

Certaines de ces œuvres colorées sont portées par des formes plus amples, des gestes plus larges. C'est alors la tradition Minwha qui est convoquée portée par une vision onirique de l'énergie universelle. Le mouvement de l'esprit vers les choses variables et instables est ici métamorphosé en un flux coloré auquel ces choses participent. Ces œuvres montrent qu'il est possible de faire un pas au-delà de la tentation tout simplement en acceptant l'immensité colorée comme la forme rêvée du monde.

Et puis il y des tableaux où les deux univers se rencontrent et se mêlent. Là, le ciel cosmique rencontre le ciel de la méditation. Les couleurs de l'éveil s'ouvrent sur le monde des attentes humaines et la fusion entre les deux nous entraîne dans

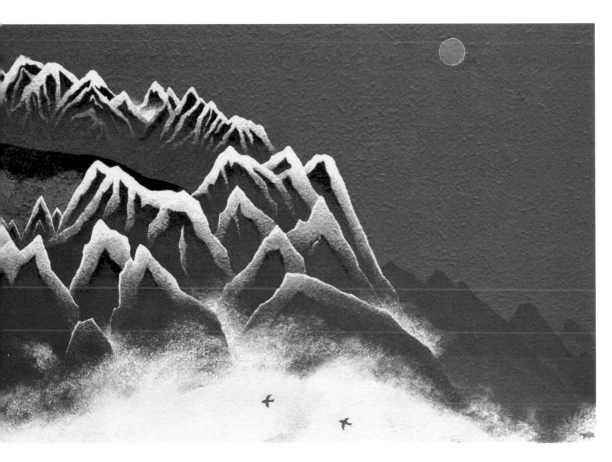

une dimension nouvelle, à la fois visuellement et esthétiquement.

C'est alors la terrible indifférence, celle des hommes pour leurs semblables, celle du ciel pour les hommes, qui est abolie.

Le monde pictural de Kang Chan Mo est une porte ouverte sur le monde de l'absolu et c'est pourquoi, certaines personnes pleurent en regardant ses toiles.

Le grand cercle du ciel

Il y a un paradoxe indépassable dans l'existence humaine. Lié à la matière, l'esprit humain est capable de concevoir l'existence de quelque chose qui le dépasse, l'enveloppe et le transporte vers un ailleurs inconnu. Par contre, communiquer cette émotion est sans doute la chose la plus difficile qui soit. C'est l'écueil sur lequel achoppe l'humanité depuis toujours.

L'art est cette tentative de répondre activement à cette impossibilité du partage de la révélation ou de l'éveil.

Si l'on revient sur les toiles que Kang Chan Mo a peintes avant son séjour au l'Himalaya, des toiles sous l'influence des codes picturaux occidentaux, on comprend qu'il cherchait déjà à comprendre à faire partager et à adoucir la douleur et l'angoisse que vit chaque être. Animaux domestiques ou sauvages, fiers mais souvent dont on voit les os, Piéta, paysans pauvres, c'est l'humanité souffrante qu'il a peint alors, et avec l'humanité l'angoisse de tous les êtres vivants en proie au doute et à la mort.

Ce que l'Himalaya lui a révélé, c'est qu'il était possible d'adoucir la souffrance en essayant de partager une expérience non seulement positive, mais réellement

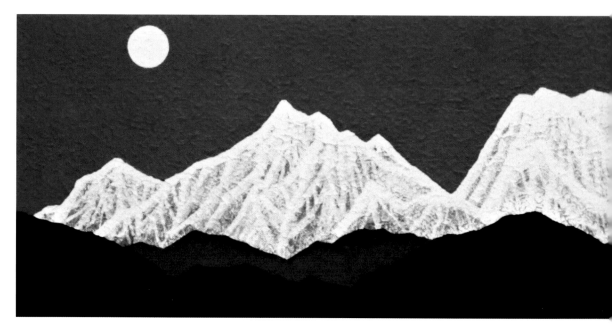

빛이 가득하니 사랑이 끝이 없어라…(부분도)
*Sky filled with Light showing endless love-
meditation*
한지에 한국전통채색
Korea Traditional painting on korea
paper
500×60cm, 2017

salvatrice.

Alors regardons encore ses tableaux. La montagne blanche y a rendez-vous avec la montagne bleu nuit et toutes deux ont rendez-vous avec la lune et le soleil. Ces montagnes sont la manifestation la plus pure et la plus directe de l'aspect inhospitalier de la terre originelle. Ces montagnes parlent la langue des commencements, de cette époque il y a des millions d'années, où la terre était inhabitable. Mais ces montagnes disent aussi autre chose. Ces sommets représentent les plus hauts du monde et donc ceux qui sont les proches du ciel. Et là, le ciel se révèle être habité de lumière. Ce dont Kang Chan Mo a fait l'expérience, c'est de la proximité et de la communication directe entre le ciel et la terre.

Ce qu'il s'est mis alors à peindre, c'est cette évidence. Il était donc nécessaire que sa peinture change. Il ne lui était plus nécessaire de représenter le monde ou de mettre en scène les passions humaines, mais d'ouvrir une porte sur la révélation, sur ce fait absolu qu'est l'unité du ciel et de la terre.

Après cette expérience, tout devenait possible.

Chaque tableau est devenu non plus le constat d'une douleur irréparable, mais la célébration d'une fête sans fin. Les couleurs simples et pures reconduites dans leur dimension symbolique forte se sont imposées et chaque tableau est devenu le moyen direct de transmission de l'émotion vécue, parce qu'il est conçu comme le lieu de manifestation des forces positives de l'univers.

Chaque tableau peint par Kang Chan Mo après l'Himalaya produit le même effet qu'un mandala, qui est une œuvre transitoire dont la fonction est de servir de support à la méditation et donc de jouer une rôle dans l'amélioration de la vie des hommes.

Lorsque le but est de pacifier les émotions négatives la couleur utilisée est le blanc. Lorsqu'il s'agit de développer les expériences méditatives, la couleur est le jaune. Lorsqu'il s'agit d'attirer les circonstances favorables, la couleur est le rouge. Lorsqu'il s'agit de repousser les obstacles intérieurs et extérieurs, la couleur est

le bleu foncé. Ces couleurs sont celles qui dominent les tableaux de montagne de Kang Chan Mo. Chacun de ses tableaux est un acte de propagation de l'effet positif de son expérience.

La rencontre de la lune et du soleil porté par un bleu calme et doux confère à la plupart de ces tableaux une force rassurante.

Souvent de grande taille, ils sont construits de telle manière que les bords de la montagne à droite et à gauche semblent chercher à se rejoindre. Dans l'un d'eux, en bas à droite à peine visible, une silhouette humaine. Le personnage semble fasciné par ce ciel qui est en train de former un cercle protecteur.

Ce qui importe, ce sont bien sûr les éléments visuels, les couleurs et les formes, mais c'est avant tout l'expérience à la fois philosophique et profondément humaine de la conscience de l'unité de l'univers.

Kang Chan Mo est un peintre de l'absolu parce qu'il a compris que le ciel est proche de nous, que l'infini est accessible par l'œil extérieur comme par l'œil intérieur.

Le ciel dans ses œuvres est l'oreiller sur lequel les hommes peuvent venir poser leur tête. Les montagnes dessinent, par leurs formes ascendantes, l'ouverture par laquelle devient possible l'expérience directe de l'existence de l'invisible.

En posant notre regard sur les toiles de Kang Chan Mo, nous faisons l'expérience du temps absolu, ce temps dont l'horloge est l'univers, dont les montagnes blanches sont les aiguilles immobiles, dont le fond bleu est la manifestation visible. Ensemble, ils désignent la place centrale de l'homme, cet être dont le regard oscille entre le soleil et la lune, entre le ciel et la terre. Il lui reste à devenir comme l'est devenu Kang Chan Mo, l'être qui sait que l'univers est la véritable maison dans lequel il est finalement chez lui.

빛이 가득하니 사랑이 끝이 없어라…(전도)

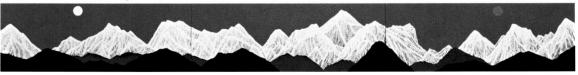

山

[삶, 예술, 자연… / 화가 강찬모]

"히말라야 설산에서 본 별들의 꽃밭을 잊지 못해 그림을 그립니다"

글 〈월간 산〉 손수원 기자 사진 이경호 차장

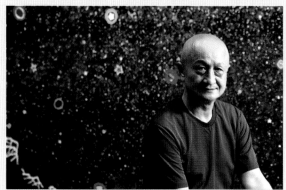

동화 속 풍경 같은 히말라야 설산… 별이 가득하니 사랑이 끝이 없어라

입력 : 2016.10.21 10:38 [564호] 2016.10

2010년경 인도와 네팔로 3개월간 배낭여행을 떠난 적이 있었다. 델리에서 서쪽 자이살메르로 가 해안선을 따라 사막의 기차를 타고, 또 12시간이 넘는 로컬버스를 타고 인도를 한 바퀴 돌았고, 크리스마스 즈음 국경을 넘어 네팔 포카라에 당도했다.

수많은 게스트하우스를 둘러보다 숙소로 결정한 곳은 소위 '피쉬테일'로 불리는 마차푸차레가 창문 너머로 훤히 보이는 전망 좋은 집이었다. 뜨거운 물이 나오지 않고 시설도 허름했지만 누워서 눈 덮인 히말라야산군을 바라볼 수 있다는 것만으로도 너무나 행복했다. 그때 눈에 담아두었던 별빛에 둘러싸인 '피쉬테일'의 풍경은 현실로 돌아온 후에도 겨울만 되면 언제나 두고 온 고향을 그리워하는 향수병처럼 도지곤 한다

강찬모(姜讚模 ; 67) 화백의 그림을 처음 봤을 때 가슴이 뜨거워졌다. '별이 가득하니 사랑이 끝이 없어라'라는 그림 제목을 입으로 뱉어냈을 때 이미 나의 영혼은 포카라로 달려가고 있었다. 강 화백을 꼭 만나보고 싶다는 생각이 들었다.

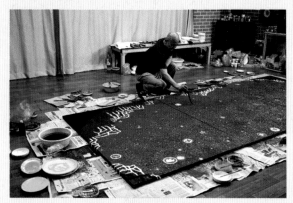

강 화백의 붓끝에서 동양적인 채색기법으로 히말라야 설산이 그려진다. 우주를 그려내는 붓끝의 힘이 대단하게 느껴진다.

용인의 작업실에서 그를 처음 만났을 때, 분명 어딘가에서 본 듯한 얼굴이었다. 누구였을까, 어디에서 본적이 있었나, 맞다! 포대화상. 밑으로 늘어진 큰 귀, 살며시 웃으면 반달모양으로 감기는 눈, 복스럽게 큰 코, 불가에서 미륵보살의 화현(化現: 불보살이 여러 가지 모습으로 변해 세상에 나타남)이라 일컫는 포대화상이 현실에 나타난다면 꼭 저런 얼굴을 하고 있으리라.

Q 그림은 언제부터 그리셨는지?

A "어렸을 때부터 그림을 잘 그린다는 말을 많이 들었어요. 하지만 문학에 더 관심이 많아서 초등학교 3학년 때부터 톨스토이의 문학작품을 읽었죠. 중학교 3학년이던 누님이 그런 책을 곧잘 읽어 집에 그런 책들이 많았어요. '장래희망이 뭐냐'고 물으면, '톨스토이 같은 대문호가 되고 싶다'고 했을 정도로 푹 빠졌죠. 그렇게 문학은물론 니체 같은 서양철학에도 심취해 고등학교 2학년 때부터는 학교도 나가지 않았죠. 그림을 다시 그리게 된 것은 20세 즈음부터였죠. 김종하(1918~2011) 화백님의 초현실 작품을 보고 그림도 문학 못지않게 철학 같은 정신세계를 잘 표현할 수 있다는 걸 깨달았지요. 결국 하나밖에 없는 아들이 의대를 가기를 바랐던 부모님의 반대를 무릅쓰고 중앙대학교 회화과에 들어갔어요."

Q 작가로서 처음에는 어떤 그림을 그리셨나요?

A "당시엔 실존철학에 기준을 둔 인물화가 서양미술의 유행이자 대세였지요. 저 또한 내키진 않았지만 따라갈 수밖에 없었죠. '이왕에 하는 거 세게 한 번 해보자' 해서 더욱 어둡고 음침하게 그렸죠. '현대의 고독한 실존적 인간'이 주제였어요."

대학에서 서양화를 전공한 강 화백은 1978년 대만 화가 장다첸(張大千)의 작품을 보고 동양화를 다시 배우기 시작해 1981년부터 일본미술대와 쓰쿠바대에서 7년 동안 채색화를 연구했다. 그리고 1993년부터 1994년까지 대구대학교 대학원에서 동양화를 전공했다. 화가로서의 그의 화풍은 당시의 조류를 따르는 것이었지만 그는 곧 커다란 변화를 맞이하게 된다.

Q 히말라야에는 어떻게 관심을 가지게 되었나요?

A "20대 때부터 우파니샤드(Upani : 고대 인도의 철학 경전), 리그베다(Rigveda : 고대 인도의 종교 경전 중 하나) 등 인도의 고전을 읽기 시작했어요. 자연스럽게 선사들이 수도한 설산에 대한 이야기에 흥미를 가지게 되었지요. 그러다가 마흔에 접어든 이후 기(氣) 운동을 시작하면서 영적인 세계에 더욱 관심을 갖게 되었고 정신세계에 담아두던 걸 실행에 옮기게 되었어요. 2004년 처음 히말라야에 갔어요. 불교성지순례를 위함이자 설산의 은자를 만나기 위한 여행이었죠."

Q 히말라야 '첫 경험'은 어땠습니까?

A "굉장히 인상적이었죠. 그 이후로 화풍은 물론, 인생이 바뀌었으니까요. 처음에는 단체여행을 따라 갔다가 적당한 곳에서 혼자 빠져나오기로 했어요. 그런데 인도 공항에서 정말 우연히 대학교 후배인 김홍성 시인을 만났지요. 당시 김 시인은 카트만두에서 살고 있었어요. 함께 히말라야로 가자고 하더군요. 그래서 갔어요. 에베레스트 베이스캠프로 가던 중 로지에서 하루를 묵었는데 화장실에 가려고 밖에 나와 밤하늘을 보게 되었어요. 거기서 그야말로 황홀경을 봤지요. 눈 덮인 설산 위 까만 하늘에 수많은 별들이 꽃밭을 이루고 있었어요. 평생에 그런 아름다운 풍경은 처음 봤어요. 너무나 숨이 막혀서 그저 절밖에 할 수 없었어요. 나중에는 정신이 몽롱해지면서 몸이 하늘로 붕 떠오르는 느낌을 받았지요. 김 시인은 '형, 그거 고소야!'라고 하더군요."

김홍성 시인은 "찬모 형은 무엇에 홀린 듯 히말라야의 밤하늘을 올려다보다가 털썩 주저앉아 절을 하고, 또 다시 하늘을 바라보다가 털썩 주저앉곤 했다"고 당시의 모습을 전했다. 그런 모습은 히말라야를 걷는 내내 이어져 산굽이 하나를 돌 때마다 바뀌는 설산의 모습을 보곤 털썩 주저앉았다가 삼 배를 올리곤 했다, 김 시인은 '찬모 형이 제대로 고소에 걸렸나 보다' 생각했지만 그것은 강 화백이 히말라야와 맺은 첫 인연의 첫 경험이었다.

Q 히말라야 설산과 밤하늘을 그림으로 표현하는 일이 쉽진 않았겠는데요.

A "어려웠죠. 2004년 이전에는 산 그림은 전혀 그리지 않았었거든요. 하지만 히말라야의 밤하늘을 보고 나선 '이런 아름다운 풍경을 그리지 않고는 도저히 견딜 수 없다'고 생각했죠. 그런데 이걸 어떻게 표현할지 모르겠더군요. 고심 끝에 오로지 내가 느꼈던 정신세계만 표현하자고 결심했어요. 얼마나 고민을 많이 했는지 어느 날은 꿈을 꿨는데 히말라야의 원주민이 나타나 한손에는 산 그림을, 한손에는 인물 그림을 들고 빙그레 웃으며 저를 보고 있더군요. 아직도 그 꿈에 나타난 원주민의 모습이 뚜렷하게 기억나요. 그 이후로 인물화와 산 그림을 동시에 그렸어요. 그러다가 2005년 즈음에 그린 히말라야 그림이 소위 '대히트'를 쳤지요. 이후 줄곧 산 그림을 그리고 있어요."

강 화백은 히말라야 그림을 그린 이후 승승장구했다. 매년 국내에서 개인전을 열고 프랑스 루브르 국립살롱전 같은 해외 전시회에도 참가했다. 해외 아트페어(Art Fair. 미술시장)에서 전 작품을 '완판'했으며, 2013년에는 프랑스 보가드성 박물관 살롱전에서 금상을 수상했다.

Q 그림의 별이 형형색색 무척 화려합니다. 별 속에 나비도 살고 코끼리, 거북이, 돌고래도 살아요. 마치 동화책 속 그림 같습니다.

A "우주세계의 근본은 곧 사랑이라고 생각합니다. 산의 능선, 별, 은하세계가 펼쳐지고 우주의 별에는 물고기와 잠자리, 꽃, 코끼리, 어린왕자 등이 어울려 살면서 사랑을 나누는 것이죠. 5,000m 설산에서 제가 바라보았던 밤하늘의 별엔 이 모두가 함께 살고 있었습니다. 저는 분명히 그

렇게 느꼈습니다. 우주의 크기에 비하면 사람의 상상력은 그야말로 보잘 것 없어요. 그러니까 우주에 대해 어떠한 상상을 해도 상관이 없어요. 머리와 철학, 생각으로 보는 그림도 있지만 가슴으로 보는 그림도 있습니다. 달 색깔은 2008년부터 붉은색으로 그리기 시작했습니다. 최근에는 하얀색과 붉은색을 반반씩 그리고 있지요. 특별한 이유는 없고 그림에 변화를 주고자한 것입니다. 최근에는 그림이 단순해져서 큰 변화가 있지는 않아요."

강 화백은 웃는 모습이 무척 선하다. 온 얼굴에 주름이 잡히며 시원하게 웃는 모습은 불가의 '포대화상'을 닮았다.

강 화백의 히말라야 그림은 동양화의 전통 채색기법을 따른다. 우선 닥나무로 만든 한지를 백반과 아교, 물을 섞어 바른 다음 말린다. 이렇게 하면 물감이 번지지 않고 방충·방습 효과도 있다. 여기에 조개가루와 천연안료 등을 섞은 물감으로 채색을 한다. 조선시대 용상(임금의 의자) 뒤에 있는 그림들이 이러한 전통 채색기법으로 그려졌다.

Q 갑자기 실존철학에서 히말라야로 그림의 주제가 바뀌었는데, 주변에선 뭐라고 하던가요?

A "오해를 많이 받았죠. 일단 화풍이 바뀌기 전에 사람이 바뀌어 있었지요. 히말라야에 가기 전부터 기 운동을 하면서 줄담배도 끊고 좋아하던 술도 끊게 되었죠. 그러다보니 인사동에서 줄곧 만나던 술친구들에게 오해를 많이 샀죠. 제가 인사동에서 술로 좀 유명했거든요. 그렇게 술 좋아하던 사람이 어느 날부터 술도 안마시고 작업실에서 두문불출하니까 '저 놈이 뭐가 잘나서 이런담?' 했었죠. 그게 한 10년을 가더라고요, 요즘엔 다시 인사동에서 가끔 만나요. 이제 술을 안 마셔도 잘 놀아주더군요. 하하. 화풍이 바뀐 것에 대해선 좋게 평가해 주었어요. 어차피 예술가는 끊임없이 변화를 추구하는 사람이니까요."

강 화백에 대한 자료를 모으는 동안 인터넷에서 재미있는 글 하나를 발견했다. 본지에서 기자로 활동하기도 했던 소설가 박인식씨가 2004년 한 신문에 쓴 칼럼에는 '강찬모 오기 전에 빨리 놀고 가자'라는 유명한 표어가 태어나게 한 화가 강찬모씨는 형을 만나 '농심마니(산삼을 심는 사람들의 모임)'가 되기 전까지는 그 술주정의 패악이 가히 '미친개'라 불릴 만했습니다. 오죽하면 미친개에게 물리기 전에 빨리 마시고 인사동을 뜨자고 했겠어요. 그런 광인을 고구려 벽화와 조선 민화에 숨은 한국 토종 미학을 찾아내는 걸출한 화가로 변신케 해 그 표어를 '강찬모 연락해서 빨리 같이 놀자'로 바꿔놓은 형의 내공이었지요"라는 글귀가 나온다. 강화백이 "제가 인사동에서 술로 무지하게 유명했다"는 말이 결코 거짓이 아님을 알 수 있다.

별이 가득하니 사랑이 끝이 없어라…
Sky filled with Light showing endless love-meditation
한지에 한국전통채색
Korea Traditional painting on korea paper
160×80cm, 2016

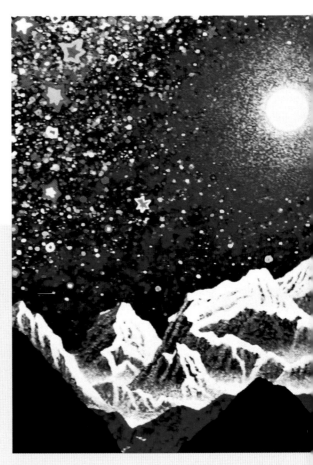

강 화백은 2004년 이후 2014년까지 히말라야를 6번 다녀왔다. 그에게 히말라야는 언젠가 또다시 돌아가야 할 고향과 같은 연이다.

Q 여러모로 기 운동이 많은 변화를 준 것이네요.

A "마흔 살때부터 시작했죠, 처음엔 건강이 나빠져서 혼자 책을 보고선 체조를 시작했어요. 그러다가 어느 날 신문에 기 운동에 관한 인터뷰 기사를 봤어요. '아, 이거다!' 하고 보니 서초동 작업실에서 걸어서 5분 거리에 한 달 전에 수련원이 생긴 게 아니겠어요. '옳다구나!' 하고 바로 찾아가서 2년 동안 열심히 수련했어요. 그 이후 '이 정도면 혼자해도 되겠다' 싶어서 그만두었는데, 그 한 달 뒤에 그 수련원이 없어졌어요.

지금도 그게 너무 신기해요. 신문 기사를 보고 수련원을 찾으니 5분 거리에 한 달 전에 생긴 것도 신기하고, 제가 그만 두고 한 달 후에 그곳이 사라진 것도 신기하고요. 그러고 보면 이 우주라는 것이 한 생명을 위해 돌아가는 것도 있어요. 많은 생명이나 하나의 생명이나 알고 보면 한 끗 차이일 수도 있겠다 싶어요."

강화백은 2001년 기공의 정점을 넘어서는 경험을 했다고 한다. 육체와 정신의 한계를 넘어서고 나니 이제까지 알고 있고 생각했었던 모든 관념들이 바뀌었다고 한다, 그러고 나니 우연인지 필연인지 작업실에 불이 나 수천 권의 책이며 그림이며 모든 것이 다 타버렸단다. 그런데 강 화백은

오히려 그 불을 지켜보며 앓던 이가 빠진 것처럼 마음이 시원했다고 한다.

Q 다시 그림 이야기로 넘어가서 화백님 그림에 푹 빠진 사람들이 많다면서요? 외국인 제자도 있다던데요.

A "2006년에 영국인 마렉 코즈니에프스키라는 사람이 제 히말라야 그림을 본 뒤 얼마 있다가 저를 찾아와선 '제자가 되고 싶다'고 하더군요. 저보다 겨우 한 살 적은 친구인데 부인이 한국 사람이에요. 2012년 유엔 행정관을 은퇴하고 난 뒤 천안에 와 살면서 그림을 배우고 있지요. 원래는 은퇴한 후 영국에 가서 살려고 했대요. 그런데 제 제자가 되면서 한국에 눌러 살기로 한거죠. 저를 따라 기 운동과 명상도 해요, 한때는 저를 따른다면서 머리도 빡빡 밀었었어요."

강 화백은 말하는 단어 하나 문장 하나하나에서 깊이 있는 철학자와 종교인의 풍모를 느낄 수 있었다. 우주에 관한 이야기를 나눌 때는 그가 마치 우주에서 온 외계인이 아닐까 싶은 생각도 들었다. 민머리의 모습은 더욱 그런 생각을 하게 만들었다.

Q 화백님에게 산은 어떤 의미인가요

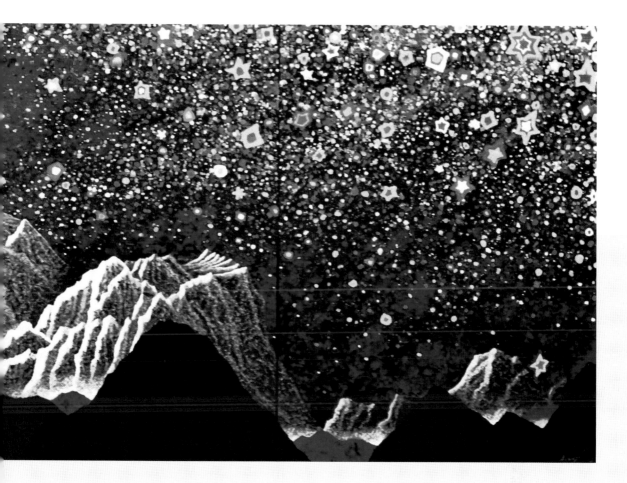

A "산은 사람이에요. 자연에 순응하며 사는 모습이 같아요. 그건 한 치의 오차도 없는 것 같아요."

Q 그렇다면 그 산 그림이 다른 사람에게는 어떤 의미일까요?

A "히말라야에 다녀온 이후 제 그림에서 '영적 에너지가 느껴진다'고 말하는 사람들이 부쩍 많아졌어요. 해외에서 전시회를 열면 외국인들이 그림을 보고 눈물을 흘리곤 해요. 그런 모습을 보면 시공간을 초월하는 '예술의 힘'이 이런 것이구나 하는 걸 느끼죠. 가슴으로 보고 느껴서 그런 게 아닐까요"

Q 히말라야는 또 언제 가실 생각이신지?

A "2년 전 히말라야를 마지막으로 다녀온 것까지 치면 이제까지 9번 다녀왔네요. 10월엔 지난 2월에 열었던 '무엇이 우리를 사랑하게 하는가' 전시회를 한 번 더 열 계획입니다. 전시회가 끝난 뒤 11월엔 히말라야에 다녀올 생각이고요. 그런데 또 모르죠. 무슨 일이 생기면 못 가게 될지도. 올해가 아니면 내년이라도 꼭 다녀올 겁니다. 12월엔 프랑스 파리에서 국전에 참가할 거고요."

강 화백은 말하는 도중 유난히 '인연'을 강조했다. 그는 "부처님 세계에서 수없이 반복되는 윤회를 끊는 것이 해탈인 것처럼 우리의 인연이라는 것도 하루아침에 되는 것이 아니기에 지금 좋은 생각을 가지면 그게 좋은 인연이라고 생각한다"고 말했다.

인터뷰가 끝난 뒤 '이것도 인연'이라며, 강 화백은 작업실 앞 텃밭에서 기른 배추와 호박을 따서 쥐어 주었다. 인터뷰 내내 그가 말하던 '우주의 철학'과 '인연'에 대한 모든 것을 이해하기에 기자의 내공은 너무나 부족했다.

하지만 이것만은 분명하다. 강 화백이 무엇에 홀린 듯 바라보았던 히말라야의 밤하늘은 분명 내가 보았던 그것과 같았고, 그 풍경을 강 화백의 그림으로 추억할 수 있다는 것은 굉장한 행운이자 행복이라는 것이다. 이것도 강 화백과 기자의 인연이라면 그것은 참으로 '좋은 인연'이 아닐 수 없다.

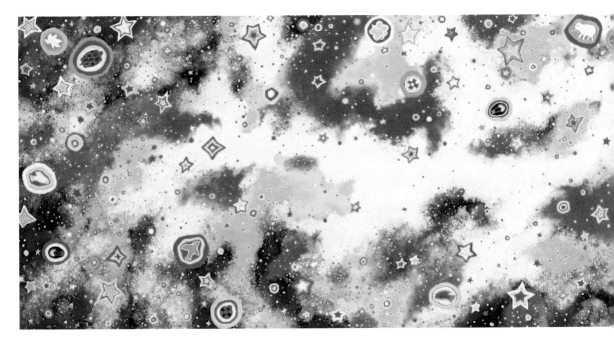

무엇이 우리를 서로 사랑하게 하는가
What should we make love to each other...-meditation
한지에 한국전통채색
Korea Traditional painting on korea paper
384×95cm, 2016

하늘을 베고 눕다

장 루이 뽀와트뱅(프랑스 평론가)

서양과 동양

대학교에서 서양미술을 공부한 강찬모는 일찍이 서양철학에 매료되었다. 형태와 선, 색채와 공간 사이의 관계의 깊은 연관성을 탐구하면서도 무엇인가 결여를 느꼈다. 결핍은 그것을 정확하게 사라지게 하는 것을 발견하기 전에는 정확이 그것이 무엇이었는지 알기 어려운 법이다. 서양적 사유가 지향하는 안정적인 삶의 구도, 그 소유나 인지에서 결핍을 느낀 그는 결국 불교에 심취하면서 거꾸로 이제껏 그가 걸어온 반대의 길, 동양적 사유의 길을 떠난다.

결핍은 무엇인가 소유하고 포착해야 하는 그 자체가 아니라 그대로 세상을 보고 살아가는 우주와 자아의 자세에 있다. 20세기 서양미술은 현상학이 펼쳐놓은 사유와 연결되어 있다. 작품은 사물과 세계가 드러내는 모습과 그 인식의 지평과의 관계로 이해된다. 이 지평은 주요한 경험의 장이어서 나와 세계의 조우의 장이기도 하다. 이 조우는 경험한 이들에게 "나와 세계가 하나가 되었다."고 말하게 하는 희열의 순간을 부여한다. 미국, 영국, 프랑스 등 각지에서 60년

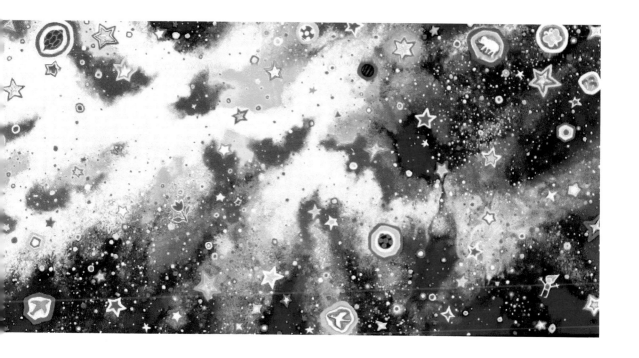

대 불교와 연관되었던 예술가와 작가들, 비트제너레이션(Beat Generation) - 당시 부상하던 팝컬쳐와 앙리미쇼 같은 시인들은 서양의 예술에 동양적 요소를 가져간 이들이다. 그러나 동양에서도 2차 세계대전 말기에 시작된 동양과 서양의 융합의 흐름을 따라 특정한 회화와 예술작업의 분야에서 기존의 동양적 사유가 변하기 시작했다. 그런 의미에서 강찬모는 한국에서 예술과 정신의 풍요로움을 가지고 세계를 가로지른 심오한 움직임의 탁월한 예라 하겠다.

사토리

2004년 이미 명상을 하며 불교에 회귀하면서 강찬모는 히말라야에 간다. 그 장소가 주는 마술과 같은 힘, 눈앞에 펼쳐진 부드러운 원형의 하늘, 승려들의 나지막한 노래 속에서 그는 서로 다른 2차원의 세계, 인간의 나약함과 우주의 광활함이 조우한다. 이러한 조우는 그것을 경험한 예민한 인간을 결코 심리적으로 무감하게 두지 않았다. 미물인 인간으로 무한대의 어마어마한 우주를 마주한 경험을 하고 나서, 강찬모는 마음 깊은 곳에서 광활한 우주가 자신 안에도 있음을 깨닫게 되었다. 즉 그가 우주에 살 듯, 우주가 그 안에 있다는 깨달음이다. 이 경험은 마치 운명의 조짐 같은 것이다. 처음 두 사람 사이에 일어나는 아! 하는 깨달음, 그것은 미리 알 수 없고 그 당시 일어났을 때 느끼는 것이다. 이것이 '사토리', 즉 눈이 번쩍 뜨이는 깨달음이다. 깨달음의 순간으로 가는 여정은 길다. 그 길을 가고 있거나, 거창하게 <그 길>까지는 아니어도 <자신의 길>을 걷고 있는 사람은 알고 있다. 깨달음의 순간은 미리 예측할 수 없고, 만약 인지하더라도, 운명처럼 두 사람에게 일어나는 감지와 같이 그 순간 깨닫는 것이다. 따라서 사토리의 경험은 연장되는 경험이기도 하다. 처음 걷거나 글을 쓰게 된 아이의 경험과도 비슷하다. 무엇인가를 할 수 있게 되어 그가 살아가는 세상이 영원히 달라졌음을 느끼는 순간과 같은 것이다. 그림을 그리는 결정적인 시야의 변화야말로 히말라야 심장부에서 체험한 강찬모의 사토리이기도 하다.

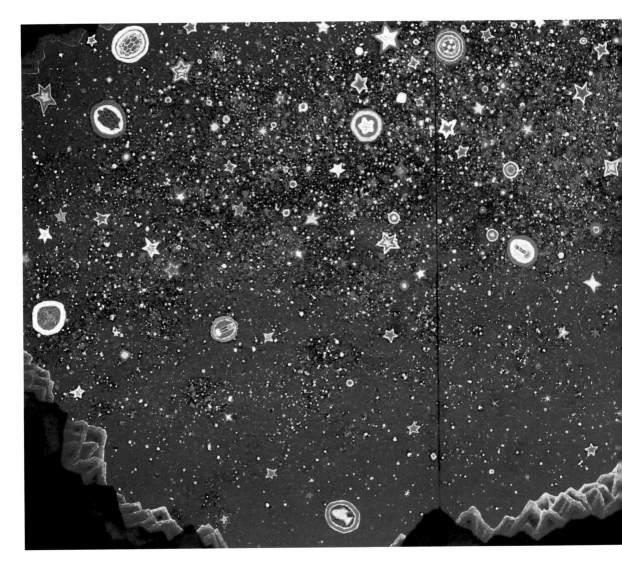

별이 가득하니 사랑이 끝이 없어라…
Sky filled with Light showing endless love-meditation
한지에 한국전통채색
natural color and pigment on korea paper
390×163cm, 2016

우주의 세 단상

　강찬모의 실제 작품은 두개의 확연히 다르면서도 보완적인 두 축의 연장선 상에 있다. 많은 작품들이 산, 그것도 히말라야의 고산을 마주한다. 흰 산은 대부분 멀리 있고, 짙은 푸른 빛 산이 전방에 있다. 전체적으로 강렬하고도 부드러운 파란 하늘이 펼쳐져있다. 두 번째 축에 속하는 작품들에서는 색채가 강렬하다. 색채 가득한 어린 시절의 꿈을 마주하는 듯하다. 화폭 가득 우주의 구름이 수천 개의 전구를 가슴에 품고 떠있으며, 하나하나의 전구가 서로 다른 색을 띤 채 우주에 만물의 형체가 담긴 원에 코끼리, 새, 물고기, 사람, 나무가 떠다닌다. 결국, 그 모든 그림의 요소들은 화폭 가득 가까이 들여다보는 이들에게 지상의 모든 존재가 하늘로 돌아가 다음 지상의 귀환을 준비하는 수천 개의 상징으로 박혀있음을 알려준다. 채색된 작품 일부는 더욱 광활하고 큰 폭의 그림이다. 이것은 우주 에너지의 몽환적인 시각과 민화와의 전통의 결합이다. 화가가 포착한 사물에 대한 움직임은 각 사물이 가진 색채로 율동의 은유가 되어 흐른다. 이 작품들은 작가가 자신이 세상에 대해 꿈꾸는 형태 그대로 채색된 거대한

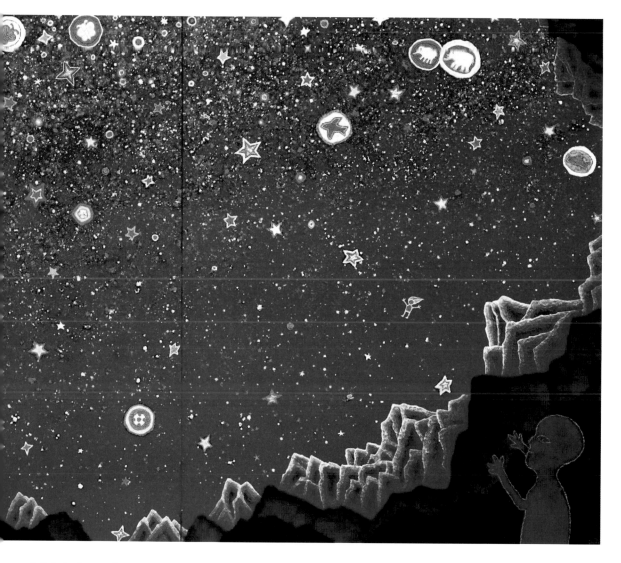

덩어리를 있는 그대로 단순하게 시도할 수 있음을 보여준다. 두 세계가 서로 만나 하나가 되는 작품들도 있다. 우주의 하늘이 사유의 하늘을 만난다. 깨달음의 색채가 인간의 기다림 위로 열리고 둘이 새로운 차원으로 우리를 이끌며 시각적으로 탐미적인 여정에 초대하는 것이다. 무관심으로 단절된 사람과 사람, 하늘과 사람의 관계는 그렇게 끝이 난다. 강찬모의 그림 세계는 절대적인 체험으로 향하는 문을 연다. 사람들이 화폭을 마주하고 눈물을 떨구는 까닭이다.

하늘의 거대한 원

인간 존재는 어찌 보면 본질적으로 중요한 역설 안에 살아간다. 물질에 연결되어 있으면서도 인간의 영혼은 자신을 앞지르고 감싸고 미지의 세계로 이끄는 존재를 감지할 수 있는 것이다. 그리고 이러한 감정을 표현하기 어려워한다. 인간이 영원히 마주해야 하는 어려움이기도 하다. 예술이란 이 불가능해 보이는 것과 내가 깨달은 것 사이의 접점의 답을 찾아가는 시도이다. 히말라야 이전의 강찬모의 그림으로 돌아오면, 서양 미술적 코드의 영향을 받은 화폭에서 그

가 이미 각 개체 안에 있는 고통과 번뇌를 나누고 치유하려는 시도를 하고 있음이 보인다. 동물들은 가축이거나 야생이거나 당당하지만 뼈를 드러내고 있고, 가난한 농부들, 뼈에따 모두 그가 그림을 그리던 당시 마주했던 고통 받는 인간의 비유다. 모든 생명체의 고통의 근원은 죽음이다.

히말라야가 그에게 드러내어 보여준 것은 긍정적인 경험 뿐 아니라 극히 구원의 경험을 공유하려 하다보면 고통을 치유할 수 있다는 것이었다. 그의 작품을 다시 들여다보면, 흰 산은 푸른 야산을 만나며 달과 해를 만난다. 산들은 가장 순수하고도 직설적이며 우직스러운 대지의 원 모습을 닮았다.

산들은 태초, 수천만 년 전, 인간이 살 수 없었던 대지의 언어를 말한다. 그러나 그 산들은 역시 다른 말을 건네고 있다. 봉우리들은 세상에서 가장 높은 곳, 즉 하늘에 가장 가까이 닿아있다. 그 곳에서 하늘은 빛이 머무는 집인 자신의 모습을 고요히 드러낸다. 강찬모가 그 경험을 하였기에 하늘과 땅 사이에 오간 말들을 가까이 들었다. 근원적인 체험에서 돌아와 다시 캔버스 앞에 앉은 강찬모의 그림은 변화했다. 세상의 모습, 인간의 감정을 화폭에 담아내는 일 보다 우선적으로 하늘과 땅이 하나 되는 환희의 문을 열어 사람들에게 보이는 일이 중요해진 것이다.

이 경험 이후 모든 것이 가능해졌나. 하나하나의 작품은 치유될 수 없는 고통의 이야기가 아니라 무한한 축제의 노래가 되었다. 단순하고 선명한 색채는 강렬한 상징적 차원에서 구축되어 살아있는 감성을 있는 그대로 전달하는 방법이 된다. 긍정적인 기운과 우주의 모습이 펼쳐지는 그곳을 그대로 그렸기 때문이다. 각 작품은 히말라야 이후 만달라와 같은 효과를 전달하고 있다. 명상의 기운 안에서 인간의 삶을 보다 낫게 하는 역할을 하는 전령의 역할과 같다.

부정적인 감정을 평화로이 하는 목적은 흰색이다. 명상의 체험을 일으키는 색은 노랑이며 온화한 상황을 이끄는 색은 빨강이다. 내적 외적 장애물을 떨치게 하는 색은 짙은 파랑이다. 강찬모의 화폭을 가득 채우는 색들이다. 각 작품은 그가 체험한 선한 기운을 전달하는 행위이기도 하다. 해와 달의 만남은 차분하고 부드러운 파랑에 실려 그의 작품의

빛의 사랑
Light love-meditation
한지에 한국전통채색
Korea Traditional painting on korea paper
60×150cm, 2016

주조를 이룬다. 큰 작품의 경우, 산의 오른쪽 끝과
왼쪽 끝이 서로 만나려하는 형상을 이루기도 한
다. 둘 중 하나의 경우 작품 우측의 아래 인간의
실루엣이 있나. 보호의 원을 그리고 있는 하늘에
매혹된 모습이다.

인상적인 것은 색과 형 등의 시각적 요소들이
지만, 가장 중요한 것은 화가의 철학적이고 심오
하며 인간적인 우주의 통찰에 있다. 강찬모는 하
늘이 우리 가까이 있고, 내면의 눈이 외면의 눈을
통하여 화폭으로 다가가 무한을 경험할 수 있음
을 이해한 독보적인 화가다.

그의 작품의 하늘은 인간이 고개를 뉘일 수
있는 베개다. 산은 흘러내리는 선으로 무형의 존
재를 매우 직접적으로 경험이 가능하도록 우리
에게 문을 연다. 강찬모의 화폭에 시선을 드리울
때, 우리는 절대적 시간대에 들어선다. 우주의 괘
종시계를 따라간다. 눈 덮인 흰 산은 움직이지 않
는 초침이 되고, 짙푸른 파랑이 시각의 도화지다.
그림을 보는 이는 마당에 서서 태양과 달, 하늘과
땅을 번갈아 바라본다. 강찬모가 그랬듯, 우주가
결국 그의 진정한 집이었음을 이해하고, 같은 여
정을 떠나는 일만 남았을 뿐이다.

<div align="right">번역 김 지민</div>

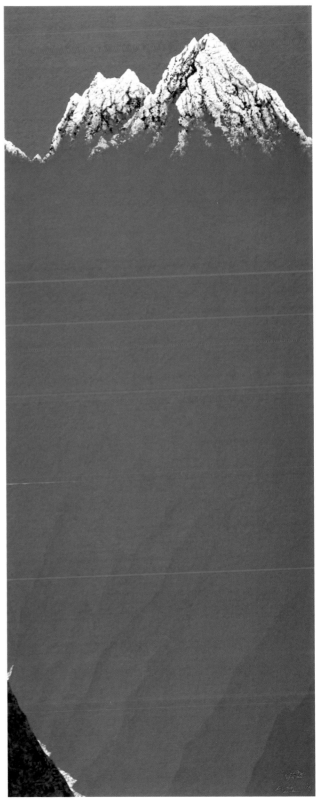

빛의 사랑
Light love-meditation
한지에 한국전통채색
Korea Traditional painting on korea paper
60×150cm, 2016

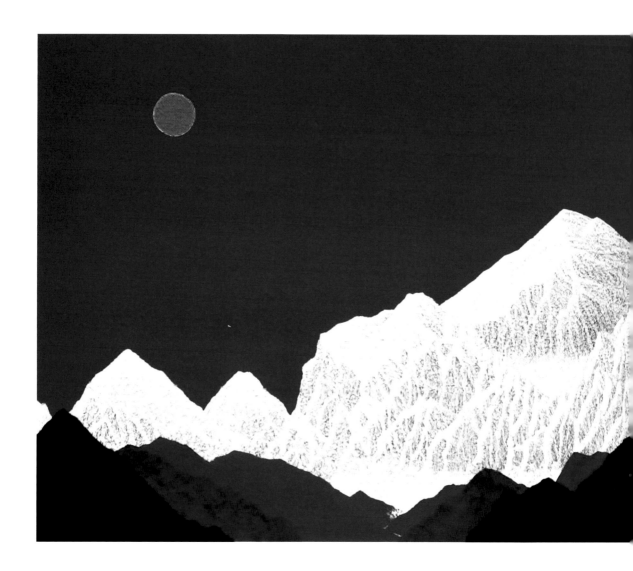

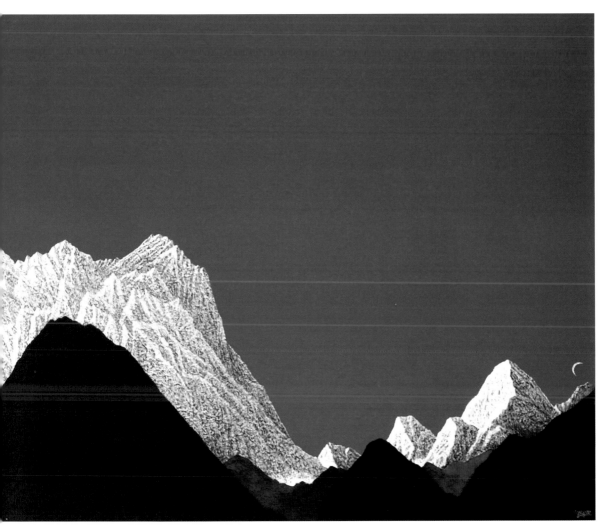

빛이 가득하니 사랑이 끝이 없어라…
Sky filled with Light showing endless love- meditation
한지에 한국전통채색
Korea Traditional painting on korea paper
324×130cm, 2016

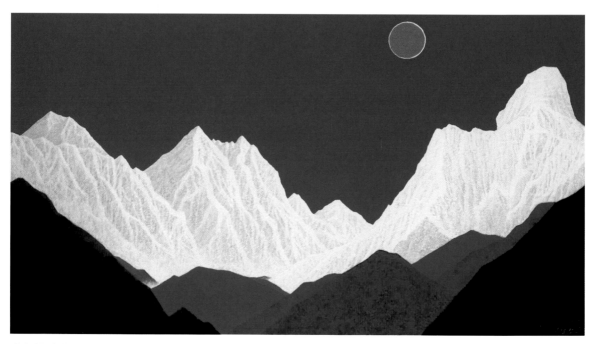

빛이 가득하니 사랑이 끝이 없어라…
Sky filled with Light showing endless love meditation
Korea Traditional painting on korea paper
163×90cm, 2015

빛이 가득하니 사랑이 끝이 없어라…
Sky filled with Light showing endless love- meditation
Korea Traditional painting on korea paper
163×90cm, 2015

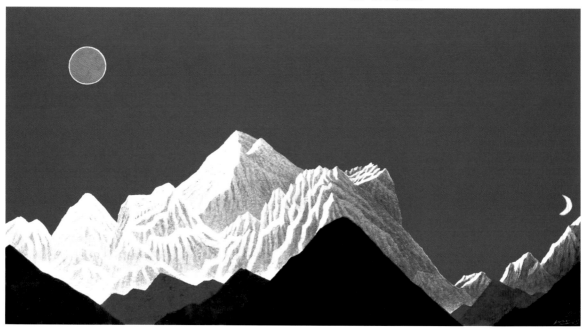

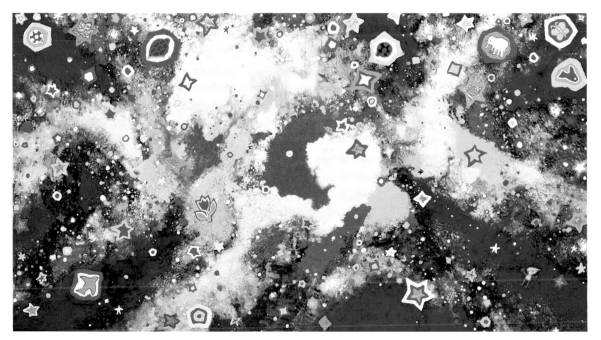

노랑 왕자
The Yellow Prince- meditation
Natural color and pigment on korea paper
163×90cm, 2015

Resting the head on the Sky

Jean-Louis Poitevin

West and East

With Fine Art as a major, Kang Chan Mo was captivated by western philosophy from an early age. The artist was exploring impenetrable relation between form and the line, between color and space, but continuously felt the deficiency in his study. It is hard to acknowledge what is missing without the cause of its absence. Feeling the emptiness in the stability of life and materialistic culture pursued in western culture, the artist began to embrace Buddhism, and allocate his study in a completely different direction by focusing on Orientalism.

The emptiness is not something that can be fulfilled with material procession, but is merely an approach to understand the universe. Modern art of the 20th century is related to materialistic phenomenon. The artwork could be understood through relativity of how materials and universe are visualized, and recognizing the horizon of the fundamentalism. This horizon is an important realm of familiarity and also where one can become one with the universe. For ones who experience this encounter, it provides them joy to declare "I became one with the universe." The beat generation – such as pop culture artists and esoteric poets, such as Henri Michaux, and the western artists from US, Great Britain, and France, who were inspired by Buddhist culture in the 1960s incorporated eastern elements in western art style. The eastern art style also began to change as eastern and western began to integrate near the end of World War II. In that sense, Kang Chan Mo could be considered prime example of one who crossed the culture with spiritual abundance of Korean culture.

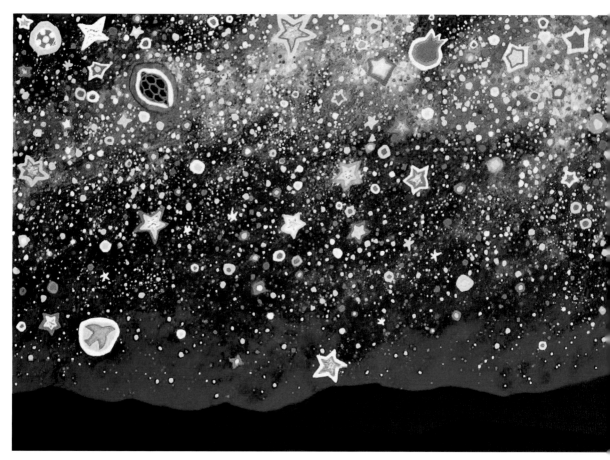

빛이 가득하니 사랑이 끝이 없어라…
Sky filled with Light showing endless love-meditation
Korea Traditional painting on korea paper
260×90cm, 2015

Satori

Assimilation into Buddhism with unfathomable meditation, Kang Chan Mo traveled to Himalaya in 2004. With the great globular sky unfolding before the eyes, among the soft enchantment of the monks, the enchanted supremacy of the region allow human weakness to be united with the vastness of the universe. After encountering the infinite universe as mere human, Kang Chan Mo realize there's cosmic universe within himself as well. It was by acknowledging there was a universe inside him as he lives within the universe. This experience is like a sign of fate. One that cannot be known only using his head but can only be realized when it's encountered. That's Satori- an acquaintance that could open one's eyes. The road to that acquaintance is long. One going on <the path>, or even for those on <one's way> acknowledges the universal understanding cannot be predicted, and even if it could be foreseen, it only comes at the moment of fate. That's why Satori is an extended experience, just like the experience of a child who started walking, or writing. It's realizing one's universe had completely transformed as they now have the ability to start a completely new experience. Being able to visualize an art in a completely different way is the satori Kang Chan Mo faced at the heart of Himalayas.

Three Stages of Universe

Artworks by Kang Chan Mo rest on the two opposite, yet complementing

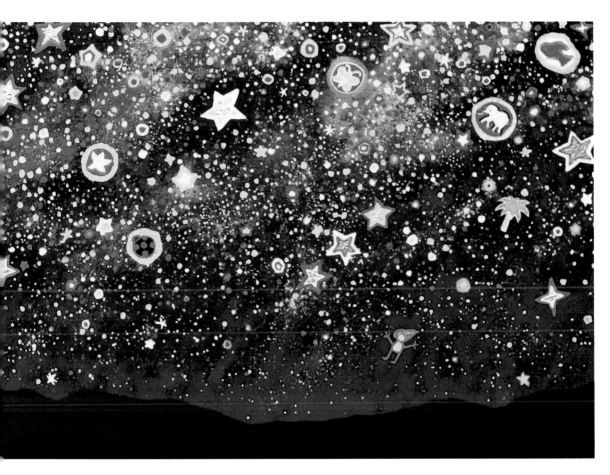

extension. Many of artist's works face images of mountains, especially the alpine of Himalayas. The White Mountain rests in the back with a deep Blue Mountain lay in front, as an intense, yet impeccable blue sky sweeps across the overall painting.

Second stage of artwork features penetrating colors, allowing its audience to face childhood dream full of diverse shades. A cloud encompassing thousands of light bulbs float all over the canvas, each of them displaying a different shade. Elephant, bird, fish, human, and tree float within the circle featuring the shape of the universe. Each subject within the canvas becomes symbolism articulating its spectators on all things on earth returning to the sky to await its return back to earth. Part of the painting presents an even greater representation of visual unification between lucid conception of cosmic energy and traditional Korean art. The passages of materials captured by the artist become a colorful metaphor. These artworks demonstrate the artist's ability to present their vision of utopia in the most simple splotch of colors.

There's also a type of artwork that combines the two universes to become one unified creation. The sky of creation encounters sky of perception. Shades of wisdom are uncovered before human craving, and invite the audiences on a journey on love of beauty. The severance of human relations, and the tear between human and heaven caused by the indifference, awaits at the end of that voyage. The world of art as visualized by Kang Chan Mo opens the door to this ultimate

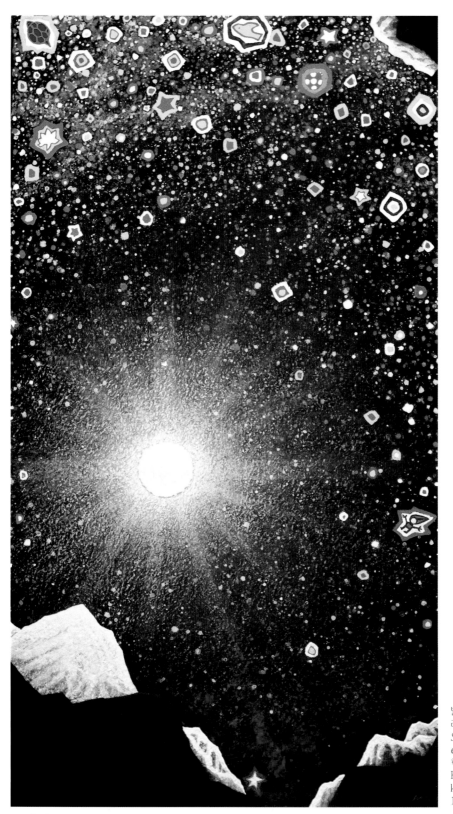

별이 가득하니-사랑이-끝이없어
라…
Sky filled with stars showing
edlesslove-meditation
한지에 한국전통채색
Korea Traditional painting on
korea paper
163×90cm, 2015

experience, bringing tears to its audience's eyes.

The great compass in the Sky

In certain way, human beings live in the essence of a very important paradox. Even within the ties of materialistic greed, human spirits can acknowledge a greater being leading them through the unknown world. This is an incredibly tough idea to express as human being, and it's also the one they must face indefinitely. Art is an attempt to find common ground between one's familiarity and the aptitude of the greater spiritual realm. When observing the earlier works of Kang Chan Mo – ones created prior to Himalayas; the artist's effort to treat his own pain and conflict could be recognized. The animals, both wild and livestock are confident yet boney. All deprived farmers and Pieta represents the agony of human being. The source of all torment is death.

Himalayas brought optimistic experiences to the artist, but more importantly it allowed him to realize he can ease the pain by sharing in understandings. When looking into the artworks more closely, the white and blue mountains come together with the moon and the sun in its encounter. The mountains show similarity of pure and direct, yet honest, form of primeval earth.

The Mountains express the language of the ancient land from thousands of years ago. These mountains also convey additional form of dialect. As the tips of the mountain rests on the highest point of earth, the heaven, where the light is lodged, reveals itself in tranquility. Through the experience in Himalayas, Kang Chan Mo listened to the message between the earth and the heaven. Since returning from the fundamental immersion and to be back in front of canvas, the work of Kang Chan Mo has evolved. Instead of portraying civilization or the human emotion, opening the doors to joy in witness of unification of land and sky became a higher priority to the artist.

After the experience, everything became possible to the artist. Instead of bearing the

달빛사랑
Moonlight love-meditation
한지에 한국전통채색
Korea Traditional painting on korea paper
50×117cm, 2014

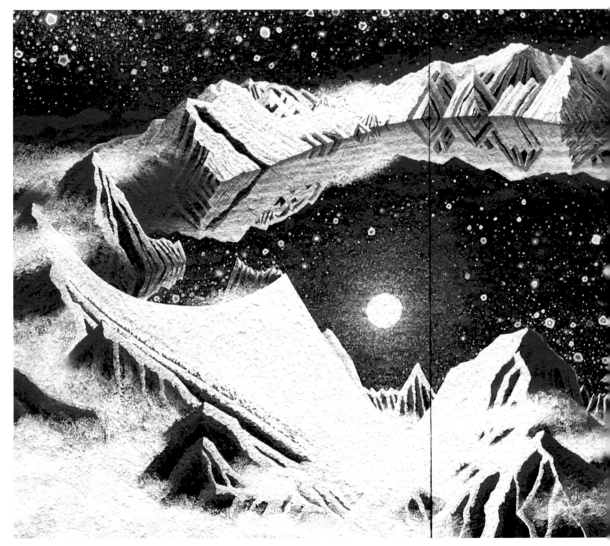

하늘의 창 *Window of sky - meditation*
한지에 한국전통채색
Korea traditional painting on korea paper
390×163cm, 2014

story of never-ending agony, each one of the artwork began to sing of continuous commemoration. The simple intense colors became a method of to transfer the realm of strong symbolism featuring sentient emotions. That's from delivering the true form of the positive energy and the foundational feature as is. Each art piece works in a similar ways as mandala. It works as a messenger to enhance human existence in meditation.

White brings peace and calms the negative energy. Yellow stir up the meditative experiences and red brings tranquility. Blue helps to separate internal and external conflict. All of these colors are the shades that fill up the canvases of Kang Chan Mo. Each artwork is his method of transferring the positive energy he's encountered. The meeting between the sun and moon is the primary casting that's portrayed in supple blue. On larger artwork, the right and left edge of the mountain seem to come together. On one of the two artworks, a silhouette of a person is portrayed in the lower right corner. The person seems to be enchanted by the sky circling the surrounding with fortification.

Although it's visual elements such as color and form that impresses its

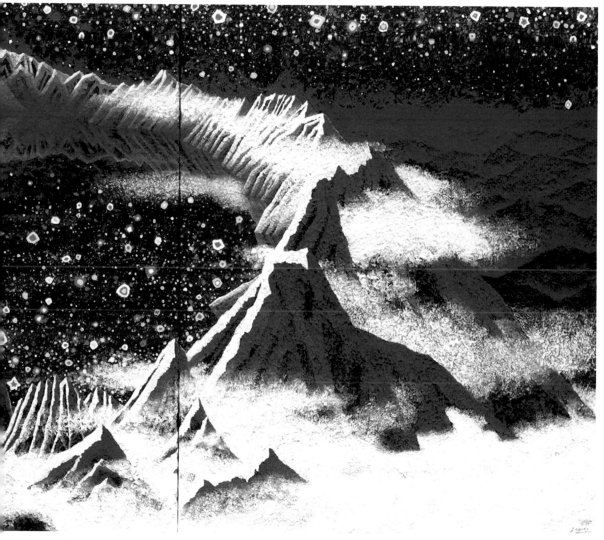

audience, the most important aspect is within the philosophical and profound, yet humane understanding of the universe. Kang Chan Mo is an exceptional artist who acknowledges the heaven near us, and that internal eyes could be exposed outwardly and visualized on canvas.

His heaven presented in this artwork is a pillow where person can lay their head on. Mountains become flowing lines that opens the door to its audience to familiarize with the intangible existences. As the audiences draw their eyes on the canvas of Kang Chan Mo, they enter the ultimate interval of time, following the chronometer of universe. The snowy White Mountains becomes an unmovable second-hand of a clock, and the deep blue represents visual timeframe on the canvas. The audience who sees this artwork visualize themselves standing in the courtyard, alternately observing the sun and the moon, and the heaven and the earth. The only phase left for the audience is to walk on a same journey as Kang Chan Mo, in realization that the universe is our true home.

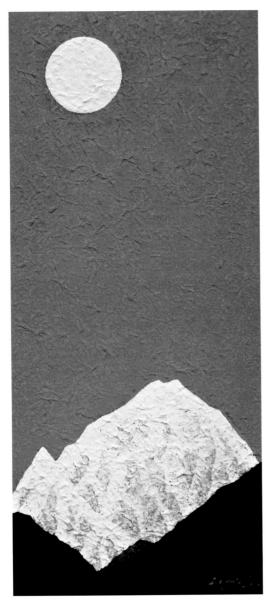

한낮의 사랑
midday love-meditation
한지에 천연물감 및 안료
Natural color and pigment on korea paper
73×32.5cm, 2014

그 풍광에 눈을 뜨다—그리고 그림을 그리다

2004년 10월 나는 히말라야로 갔다.

20대 전후의 젊은 시절 읽었던,
우파니샤드, 리그-베다 등 인도의 고전에 나오는
설산의 은자를 만나기 위해서다.

내 가슴속에 늘 품어 안고 살았던 그 은자의 의미는 무엇
인가?

해발 5,000m 정도의 고지—짙푸른 하늘빛 청색과
한낮의 태양빛을 받아 빛나는 설산의 사태!
침묵의 공포는 곧 밀물처럼 따뜻한 사랑으로 바뀐다.

서울을 출발하여 이곳까지 20여일,
그동안 달을 가렸던 구름이 걷히듯이
세간의 풍물이 하나둘 사라져 갔다.
한 순간, 절대공간과 시간 앞에 마주쳐 일체가 되었다.

깊은 밤,
손가락을 찔러 넣을 틈도 없이 별들이 빼곡하다.
호롱불만한 별들이 한 밤 무심코
문을 열고 나오다 이마에 부딪칠 것 같다.
그 영롱한 별들이 서로 부둥 껴안고 사랑을 나누고 있다.
눈물겹다. 따뜻하다. 행복하다. 신비롭다.

태어나 처음으로 알몸이 되었다.
그리고 잊고 있었던 나를 보았다.

무엇이 이토록 우리를 서로 사랑하게 하는가?

Awakening to the scenery – and draw a picture

I went to the Himalayas in October 2004.
20 before and after the young man had read,
Upanishads, league-Veda, appearing in Indian classical such disrespect
Hope to meet a hermit in the snowy mountains and simple

What is the meaning of the hermit who lived in my heart will always bear arms?

5000m above sea level in the highlands - azure blue and deep blue
Appearance, shining the light of the midday sun under the snowy mountains!
Fear of silence is love warm as soon as the tide turns.

Up to 20 days starting place in Seoul,
I noticed that the clouds are gone as far Month
The scenery of the reputedly went away one by one.
One time, was in front of the integral absolute space and time.

Deep night,
Put your finger stabbing gap is filled with the stars without.
Streetlight might inadvertently stars of the night
Open the door gush seems to hit on the forehead.
The beautiful stars can make love hugging each other inequality.
Tears keep my mind. Warm. Happy. wonderful.

Was first born naked.
And forget who saw me.

What we do such a love for each other?

한낮의 사랑
midday love-meditation
한지에 천연물감 및 안료
natural color and pigment on korea paper
73×32.5cm, 2014

별이 가득하니 사랑이 끝이 없어라…

깊은 밤 남체의 하늘은 아름답습니다.
히말라야가 아름답습니다.

칼 세이프의 창백한 푸른 점이 아름답습니다.
밤하늘 가득한 별들이 아름답습니다.

그리고...
당신이 아름답습니다.

남체의 불빛은 별이 되었습니다.

2014.11 히말라야 쿰부 남체에서
(남체:히말라야 쿰부의 3,800m고지의 마을)
(칼 세이프의 푸른 점 : 우주에서 본 지구를 가리킴)

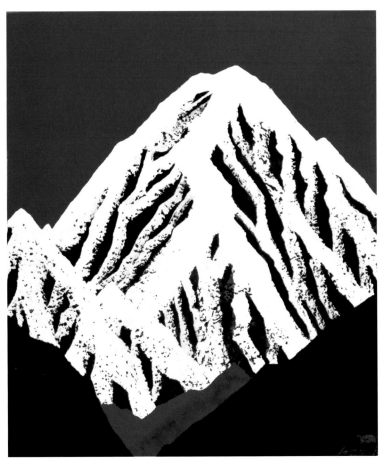

선의 사랑
The Zen love-meditation
한지에 한국전통채색
Korea Traditional painting on korea paper
61×73cm, 2014

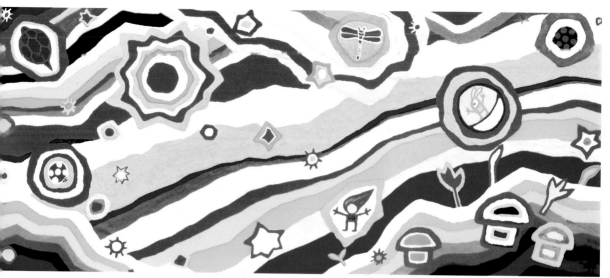

환희심
Joy of sprits-meditation
한지에 한국전통채색
Natural color and pigment on korea paper
117×50cm, 2014

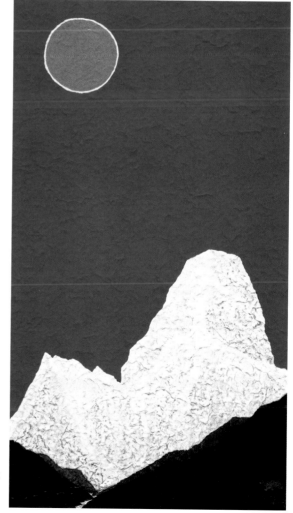

한낮의 사랑
Midday love-meditation
한지에 한국전통채색
Natural color and pigment
on korea paper
72.5×41cm, 2013

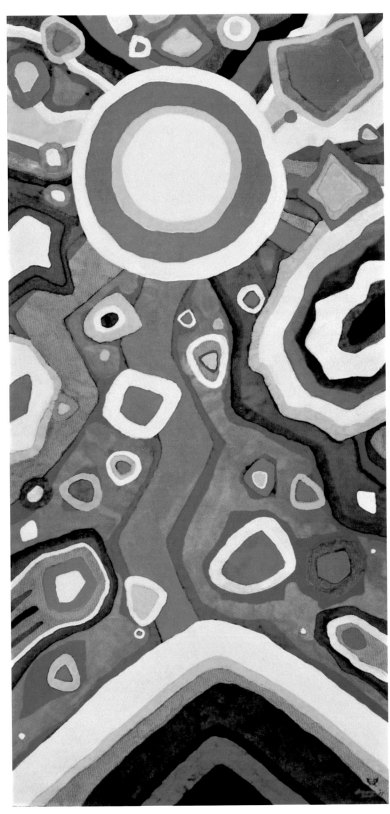

환희심
Joy of sprits-meditation
한지에 한국전통채색
Natural color andpigment on korea paper
117×50cm, 2013

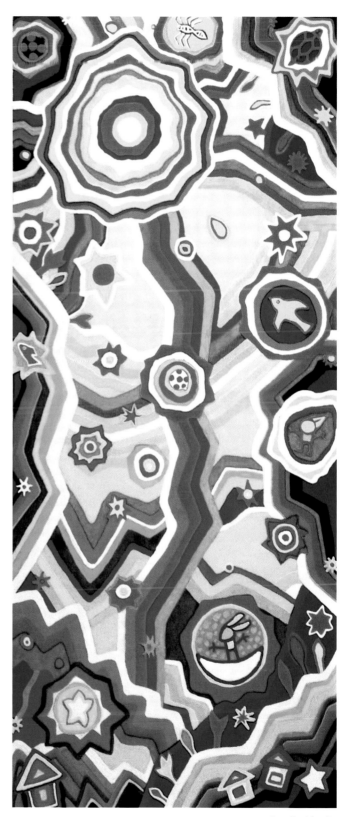

환희심
Joy of sprits-meditation
한지에 한국전통채색
Natural color andpigment on korea paper
116×60cm, 2013

그림을 보고 하염없이 눈물을 흘리던 터어키
소장자
Seeing the picture, a tearful Turkish woman

빛의 사랑
The Light love-meditation
한지에 한국전통채색
Korea Traditional painting on korea paper
45.5×53cm, 2012

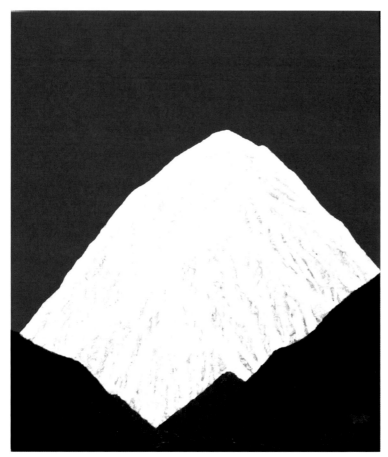

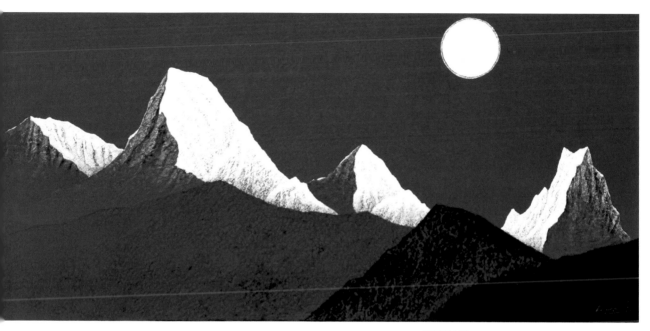

달빛의 사랑
The moon light love-meditation
한지에 한국전통채색
Korea Traditional painting on korea paper
143.5×60cm, 2012

Kang Chan Mo

Gérard XURIGUERA

-Les figurations contemporains ne sont pas toutes dures et convulsées, critiques ou analytiques, objectives ou fantasmatiques.

Elles savent aussi regarder la nature sans artifice tenir compte des alternances climatiques et de la part de rêve contenue dans chaque parcelle de vivant, "on ne voit que ce qu'on regarde" écrit Merleau-Ponty.

-Ainsi de Kang Chan Mo , dont les origines coréennes et la familiarité avec le japon, l'art confirmé dans le sentiment que l'homme et la nature sont indivisibles de son mode de pensée et sa manière de comprendre et d'interpréter le monde. Progressivement nourrie par les acquis de l'histoire de l'art et les étapes de son expérience personnelle, basées sur sa foi en l'être et un profond idéal de pureté sa peinture nous introduit au coeur du règne naturel, à travers des atmosphères baignées de la paix et de silence, convenant à la spécialité de son approche sensitive et mentale. En marge des classifications esthétiques convenues et des impositions de l'anecdote, sa perception ne se satisfait donc pas de la surface des choses, mais s'attache à ne retenir que l'essentiel du rendu. Et cette approche cultive le sens de l'ellipse et décape ses trames du superflu, avec la distance nécessaire apte à façonner le raccourci qui affine la présence.

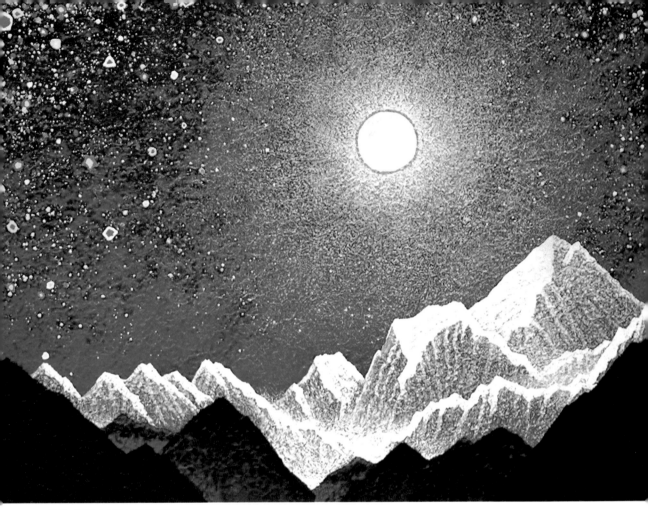

별이 가득하니 사랑이 끝이 없어라…
Sky filled with stars showing edlesslove-
meditation
한지에 한국전통채색
Korea Traditional painting on korea paper
320×117cm, 2012

-Pourtant, mêle si l'on sait que la Corée est ceinturée de montagnes, en dépit de ces réminiscences qui s'imposent à Kang Chan Mo, mais les monts impressionnants de la chaîne hymalayenne de l'âpreté monacale de la nature et ses architectures escarpées en aval sur des fonds monochromes, parfois d'une constellation d'étoiles, concentrent à la fois son énergie et son aptitude à la méditation. Loin du TON "couleur locale' qui n'en ferait que des scènes déjà vues, sa quête économe ne s'attarde pas sur MES détails mais isole les seules masses du référent sous une lumière crue. Toutefois, l'accent n'est pas porté ici sur la COLÈRE des éléments, mais sur la clarté solaire des reliefs.

-Sur les hauteurs de l'Hymalaya balisées de crêtes enneigées, où la terre et l'horizon semblent convoler, une étrange luminosité ciselé les pics et les vallonnements et fait saillir leurs replis ombrés, en laissant largement respirer l'espace azuré, à la cime duquel s'inscrit souvent une sorte de lune blafarde en plein jour. C'est cette impression de recueillement et de temps suspendu, que la main et l'esprit de l'artiste réussissent à nous communiquer, au diapason de la singularité de ses compositions intériorisées.

-Dans le plus grand dépouillement, ses formes géomètrisantes s'incurvent, se dressent en arêtes et s'associent à d'autres mitoyennes, glissent et se dédoublent, en nous parlant de solitude et de la fragilité de l'homme face à l'immensité des montagnes.

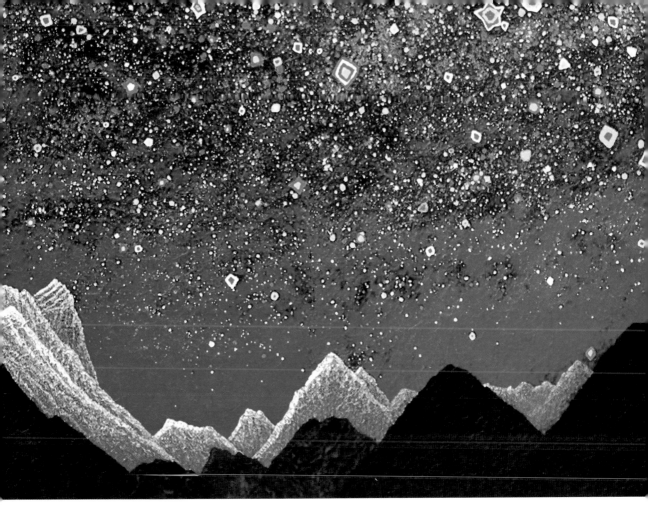

-A l'aide des particularités du papier coréen, ourlé de légers moutonnements, Kang Chan Mo conçoit ses partitions avec des pigments à sons usage, en véritable géomètre de l'espace, rompu à la rigueur des contrastes et des enchaînements.

Le champs auquel il s'identifie ne borne pas l'horizon;il s'ouvre et parallèlement le limite ou l'augmente en lui adjoignant d'autres structures complémentaires, c'est à dire d'autres pans montagneux attenants ou disséminés sur le support. D'un geste toujours maîtrisé, où le dessin se conjugue aux flux colorés, il accorde les pleins et les vides dans un juste équilibre.

-Une fausse quiétude et une vraie harmonie gouvernent en permanence l'oeuvre de Kang Chan Mo, cet artiste libre et inclassable qui n'en finit pas d'apparier sa spiritualité à celle de ses thème favoris.

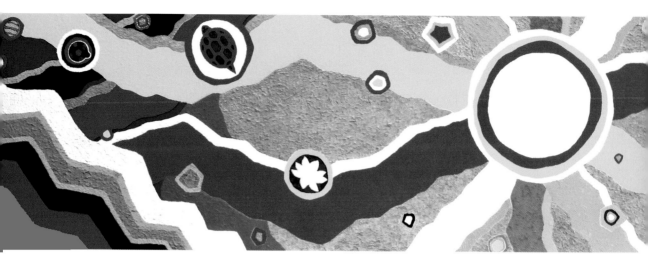

강찬모

제라드 슈리게라(프랑스미술평론가)88올림픽조각공원조성외국인 총감독

현대예술 작품들이 모두가 다 어렵고 딱딱하고, 비평적이며 분석적이며, 객관적이고 환상적이지만은 않다.

그처럼 현대작품의 또 한편에는 어떤 기교를 부리지 않고 변하는 세상에 순응하며 살아 있는 한 부분에 꿈을 품고서 자연을 볼 줄 안다. - "우리가 보는 것을 바라 볼 뿐이다" - 라고 Merleau Ponty가 말했듯이 말이다.

한국작가 강찬모는 자연과 인간은, 사고의 방식이나 세상을 이해하고 해석하는 방법에서도 서로 분리될 수 없음을 그의 작품을 통해 우리에게 확인하게 해 준다. 그가 점차적으로 쌓은 예술사에 대한 지식과 개인적 경험을 바탕으로 그의 작품들은 존재에 대한 믿음과 깊은 이상적 순수함 위에 세워졌다. 그 만의 감성적이고 정신적 세계에 어울려진 평화스럽고 침묵이 흐르는 미묘한 분위기의 자연이 우리의 심장 속을 파고든다.

또한, 현 존재를 좀 더 수정하고 필요한 정도 거리를 두고 감상을 하게 하는 것과 함께 일반적인 미적 분류와 이야기를 떠난다. 그의 작품에 있어서 이런 접근은 단거리 경주를 통해서처럼 불필요한 것을 배제시키는 것과 흡사하다.

한국은 산으로 둘러싸여 있다. 강찬모 작가에게 그 기억은 항상 은연중 떠나지 않는다. 단색 위에 때로는 별자리가 있는 배경에 히말라야 산맥의 거의 종교적이고 인상적인 뾰족한 산봉우리와 가파른 건축물 같은 산 정상들은 모두 자신의 에너지와 명상에 대한 능력을 중점적으로 이입시킨다. 우리가 이미 본 것 같은 그런 지방색이 아닌 세부적인 것에 연연하지 않고 자신의 모험을 단순

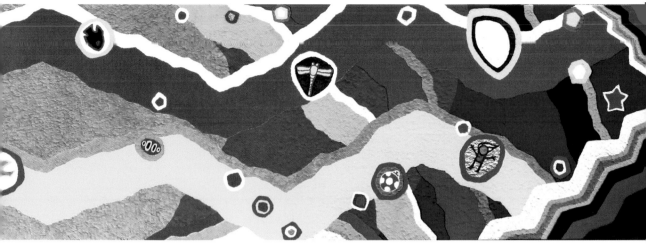

환희심
Joy of sprits-meditation
한지에 한국전통채색
Natural color and pigment on korea paper
600×100cm, 2012

한 장면으로 강렬한 빛 속에 한 덩어리로 분리시킨다. 그러나 촛점은 색의 요소
에 국한된 것이 아니라, 태양빛에 의한 부조적인 변화에 맞추어져있다.

히말라야의 조각 같은 높은 상단위에 땅과 수평선이 서로 어울려져 결합되
면서 창백한 빛이 조형을 이룬 봉우리와 계곡을 비춰 그늘진 주름을 지게하며,
넓은 쪽빛의 공간은 우리에게 깊은 호흡을 하게 한다. 대낮임에도 산맥의 최고
봉은 핏기 없는 순백의 빛을 발하고 있다. 작가의 손과 마음이 내면화된 구성과
특이성의 공명을 통해 묵상적인 정지된 시간 같은 느낌을 우리에게 전달하는데
성공한 것이다.

함축된 단순함 속에 기하학적인 산들이 우뚝 솟은 봉우리들이 겹치고 단계
적으로 그려지며, 거대한 산 앞에서 인간의 고독과 허약함을 말하고 있다.

– 도들 거리게 잘 다듬어진 한국 종이의 특수성을 이용하여, 강찬모는 대
조적인 것과 조형적인 엄격함을 떠나, 실제 측량학적 공간에서 자신만의 색을
사용하며 특수한 악보를 그렸다.

그 자신을 증명하는 예술 세계는 수평선에 그치지 않는다. 동시에 그는 능
선을 조화롭게 그리면서 그 뒤에 보이지 않는 산들의 존재를 우리들에게 드러내
보여주고 있다.

그의 데생은 색상의 흐름과 잘 결합되어있고 잘 컨트롤된 제스처로, 비움과
채움의 균형을 보여준다.

상상할 수 없는 정적과 진정한 조화가 완벽하게 강찬모 작가의 작품 세계를
지배한다. 자유롭고 어떤 부류에도 넣을 수 없는 강찬모 작가는 그가 선호하는
주제에서 자신만의 영적인 세계에 끊임없이 도전하고 있다.

Kang Chan Mo

Gérard XURIGUERA

2,300만 광년의 사랑
Love of 23 million light years light years
한지에 한국전통채색
Korea Traditional painting on korea paper
72.7×53cm, 2011

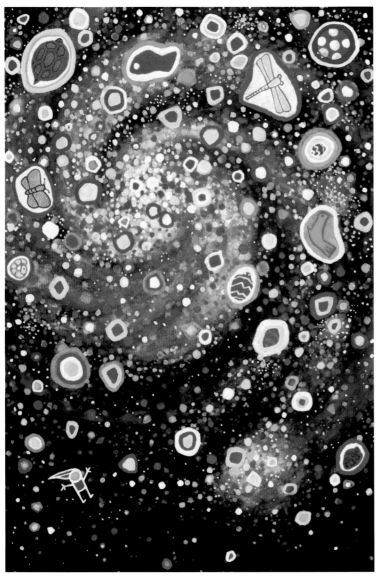

Contemporary figures are not all hard and convulsed, critical or analytical, objective or fantastical. They know how to watch the organic nature taking into consideration climatic alternations and the part of dream that is contained in each shred of life. Merleau-Ponty wrote "we only see what we look at."

Thus, Kang Chan Mo's Korean origins and familiarity with japan, and his confirmed art in the impression that man and nature are indivisible, are inextricably liked to his very way of thinking and his understanding and interpretation of the world.

Progressively fed by his background in history of art and steps of his personal experiences, and based on his belief in the being and a deep idea of purity, his painting puts us at the heart of the reign of nature, through atmospheres imbued with silence and peace, suiting the specialty of his sensitive and mental approach. In margin of aesthetical and accepted classifications, his perception is not satisfied by the surface of things, but endeavors to keep only the essential of the rendering. This approach cultivates the process of ellipse and strips his backgrounds from what is superfluous, with necessary distance in order to shape the shortcut that sharpens the presence.

However, even though we know that Korea is surrounded by mountains, despite these reminiscences that are imposed to him, Kang Chan Mo chooses to depict the impressive mounts of the Himalayan range, the monastic roughness of nature and its steep downhill architectures on monochrome backgrounds, and sometimes a constellation of stars which concentrate both his energy and his capacity to meditate. Far from the 'local colours' tone, which would only make them déjà vu scenes, his economic quest doesn't stop at details but isolates the only masses of the referent under a crude

light. Nevertheless, the accent is not put here on the aggressiveness of the elements but on the solar clarity of the relief.

On the heights of the Himalayan range, marked by series of snowy crests, where earth and the horizon seem to marry, a strange light craves the peaks and the rolling valleys and projects its shady folds, letting the blue stretch of paint breathe wide, and at the peak of which is often engraved a sort of pale moon in broad daylight. It is this impression of contemplation and of time standing still that the hand and the soul of the artist succeeds in conveying, in accord with the singularity of his internalized compositions.

With the greatest starkness, his geometric looking forms entwine, erect in peaks and unite with other contiguous shapes, sliding and splitting, speaking of solitude and the weakness of man in front of the vastness of the mountains.

Using the particularities of Korean paper, hemmed of light fluffs, Kang Chan Mo conceives his scores with his own pigments like a veritable geometrician of the space, accustomed to the rigor of the contrasts and the sequences.

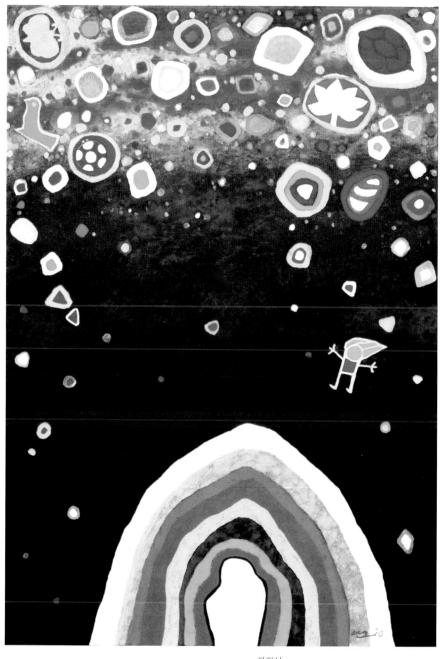

환희심
Joy of sprits-meditation
한지에 한국전통채색
Natural color andpigment on korea paper
72.7×50cm, 2011

The visual field to he identifies is not staked out by the horizon; it opens it and in parallel limits it or augments it, joining other complementary structures to it, in other words other adjacent mountainous faces or other faces spread out on the support. In a mastered movement, where the outlines conjugate with the flows of color, he tunes fullness with emptiness in a fair equilibrium.

A false quietude and a true harmony governs in permanence the work of Kang Chan Mo, this free and unclassifiable artist who never stops to couple his own spirituality with the ones of his favorite themes.

사랑과 희망

마랙 코즈니에프스키 (영국화가)

2006년의 9월, 아름다운 나라, 한국에 처음 도착하던 날, 서울 시내의 인사동에서 나는 겸손하고 매력적인 한국의 화가, 강찬모를 만났습니다. 나는 그의 따뜻한 마음과 현명한 언어, 그리고 그의 관대함에 절로 머리가 숙여졌습니다. 그는 다만 갤러리에 그의 그림들을 전시하고 있었을 뿐이지만, 나는 그가 그린 것들과 그 색채의 고요함에 마치 홀린 듯 빠져 들었습니다. 우리네 인생에서 때때로 강력한 유대는 만난 순간 이루어집니다. 그의 그림에서 나는 내게 너무나도 꼭 맞는 세상을 보았고, 그의 창조물 안에 담긴 생각들은 나를 전율시켰습니다.

화가 강찬모가 말하는 '영원한 사랑과 희망'은 그의 작품 '아름다운 산 시리즈'에서 반영되고, 그 에너지는 우릴 비춥니다. 작가의 우주 에너지에 대한 명상은 땅으로부터 온 물감과 종이에, 그리고 그의 언어로서 우리에게 전해집니다.

그의 산은 순수함과 진실의 색으로, 침묵의 소리에 잠겨 조용히 하얗게 빛을 냅니다. 또 그의 하늘은 우리의 행성 주위를 둘러싼 에너지의 신비로운 푸른 색입니다. 그의 산은 마치 영원함 앞의 고독과 신비로움, 그리고 침묵 속에서 기도하는 성자와 닮았습니다.

예술은 우리 사회에서 강력한 소통의 도구입니다. 또한 예술은 강력한 명상의 도구입니다. 그리고 당신은 강찬모의 작품에서 그의 손과 붓으로써 그림에 투영된 그의 이념들을 통해 예술가의 몸과 마음과 영혼을 들여다 볼 수 있을 것입니다.

국립 미술관의 전 관장이자 한국의 유명한 비평가 오광수는 강찬모의 그림에 대해서 다음과 같이 말했습니다.

"이토록 그의 그림은 어떤 논리 위에서 보아서는 안 된다. 그러한 관성에서 본다면 때로 치졸하고 때로 불합리하게 보일지도 모른다. 인간이 가장 순후한 경지에 이르면 어떤 기술적인 것도 거추장스러울 때가 있다. 나는 강찬모가 그의 그림 그리는 행위를 단순 노동에서 기도의 경지로 이끌어 가고 있다고 믿는다. 그는 그가 추구하려는 삶과 그의 일을 분리하지 않았던 것과 마찬가지로 현실로부터 꿈을 분리하지 않는 방법의 모색으로 말이다."

인류애가 사랑과 희망의 길을 통해, 강찬모의 산에서 단순하지만 너무나 강력하게 우리에게 전해집니다.

관폭도
See the fall
46×13cm, 2011

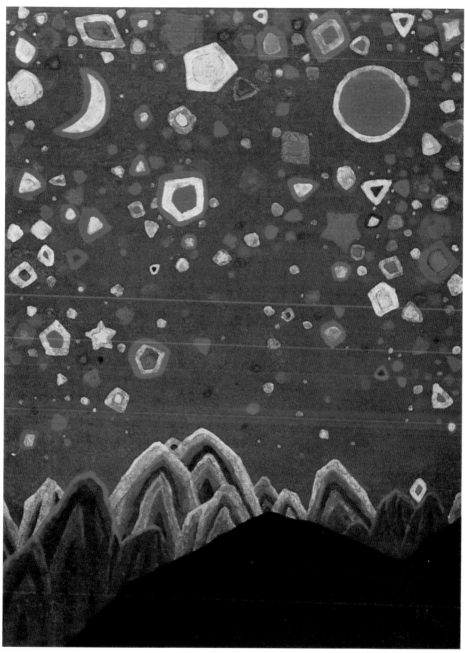

환희심
Joy of sprits-meditation
한지에 한국전통채색
Natural color andpigment on korea paper
91×65.2cm, 2011

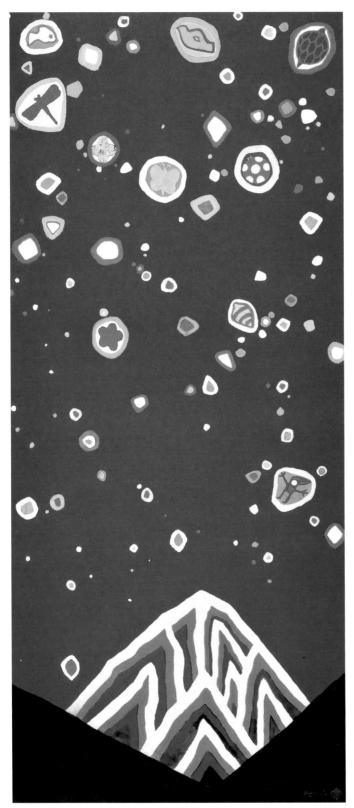

Love and Hope

Marek koznievsky(English,painter)

I first arrived to the beautiful country of Korea in September 2006, and on my forays in downtown Seoul around Insadong I met the humble charming Korean artist Kang Chan Mo. I found myself humbled by his warm heart, wise words and generosity. He was just arranging his paintings for an exposition in a gallery, and I was enchanted by his painting's subject matter, and the natural tranquility of their color. As occasionally in our life happens we meet a person for the first time, and immediately a bond of friendship is formed. In Kang's paintings I saw a world that was familiar to me, and touched me as pure thoughts in creation.

Forever love and hope Kang says shine on and are reflected in the beautiful mountain painting's series that the oriental artist from South Korea, Kang Chan Mo is pursuing in his paintings. The artist's meditation on universal energy is depicted by way of his conversation and paintings on oriental prepared paper and use of natural colors from the earth.

The mountain is white, the color of purity and truth, the mountain is quiet in the sounds of silence. The sky is blue reflecting the mystery beyond our planet in space matter flowing all around, the energy expanding beyond known frontiers.

별이 가득하니 사랑이 끝이 없어라…
Sky filled with stars showing endlesslove-meditation
한지에 한국전통채색
Natural color and pigment on korea paper
162×70cm, 2010

The mountains look like sitting Saint's, praying in silence, mystery, in peace and solitude in front of eternity.

Art is a strong form of communication in society. Art is also a strong form of meditation, and in Kang's work you can visualize the artist's concentration of body, mind and spirit, through his thoughts being transmitted onto paper by means of hand and brush.

The famous South Korean art critic, Oh Kwang Soo, formerly director of the National Museum of Art once said of Kang's work. "If you try to look at his work under a frame it may appear artless and absurd. When a man reaches his purest state any technical form can become troublesome. I believe that Kang Chan Mo is searching for ways to pray through his paintings instead of considering it a simple labor. He is searching for ways that will not separate the dream from reality just as how work and life are inseparable.

Humanity travels on the path of love and hope and Kang Chan Mo's mountain/s are so simply depicted yet so strong.

Thank you Kang Chan Mo.

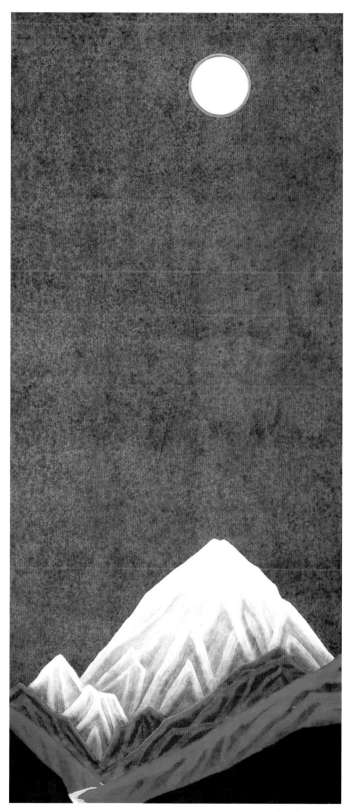

선의 사랑
Love of Zen-meditation
한지에 한국전통채색
Korea Traditional painting on korea paper
116.7×91cm, 2010

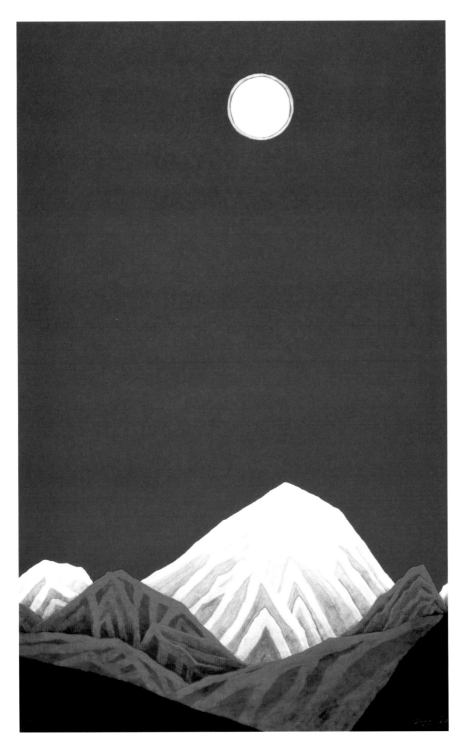

빛의 사랑
light and love-meditation
한지에 한국전통채색
Korea Traditional painting on korea paper
116.7×91cm, 2010

생각이 머문곳
The place where all thinking stopped-meditation
한지에 한국전통채색
Korea Traditional painting on korea paper
116.7×91cm, 2010

독일 칼스루헤 신문보도

프랑스 미술지 보도자료

프랑스 99화랑초대전

프랑스 미술지 보도자료

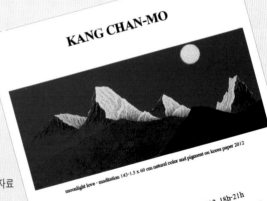

한겨레신문

"2006년 인사동에서 우연히 본 그림 한 점에 이끌려…"

그림으로 '사제' 인연 맺은 강찬모 마렉 코즈니에프스키

인생은 '찰나'라 하듯, 때로는 순간의 인연이 삶의 방향을 결정짓기도 한다. 그림 한 점으로 국경을 넘어 사제가 된 그들의 인연도 '찰나'에 시작됐다.

영국인 마렉 코즈니에프스키(66)는 2006년 9월 한국에 처음 도착한 날, 서울 인사동의 한 갤러리 앞을 지나다 순간 발을 멈췄다. 전시 준비를 하느라 벽에 세워둔 그림이 눈에 들어왔다. 그날의 강렬한 경험을 잊지 못한 그는 얼마 뒤 다시 한국을 방문해 화가의 작업실로 찾아가 스스로 제자가 됐다. 2012년 은퇴한 그는 한국인 부인과 천안에 정착해 용인의 작업실로 출퇴근하다시피 하며 한국화가로 변신했다.

지난달 25일 서울 인사동 아라아트센터 전시장에서 만난 그는 자신보다 겨우 한 살 많은 한국 채색화가 강찬모(67)씨를 "사부"로 깍듯이 모셨다.

영국 출신 유엔 행정관이었던 마렉
한국인 '부인' 만나러 한국 첫 여행
강 화백 '히말라야' 그림 보고 '전율'
2012년 은퇴 뒤 정착…10년째 '사부'로

서양화 전공하고 유화 그리던 강씨
2004년 히말라야 5천 고지서 '깨달음'
한지 채색화로 변신 "영적 교감" 체험

낯선 서양인의 운명을 바꾼 '그 작품'이 궁금했다. '별이 가득하니 사랑이 끝이 없어라', 히말라야 설산 위로 새하얀 달과 무수한 별빛이 색채으로 반짝이는 강씨의 대표작 가운데 하나였다. "나는 그가 그린 것들과 그 색채의 고요함에 마치 홀린 듯 빠져들었습니다. … 그의 그림에서 내게 너무나도 꼭 맞는 세상을 보았고, 그의 창조물 안에 담긴 생각들은 나를 전율시켰습니다."

마렉은 강씨의 작품집에 쓴 글에서, "당신은 그의 손과 붓으로써 그림에 투영된 그의 이념들을 통해 예술가의 몸과 마음과 영혼을 들여다볼 수 있을 것"이라고 적었다.

애초 마렉과 한국의 인연은 2004년 아프리카에서 시작됐다. 1993년부터 유엔에서 일한 그는 수단 담당 행정사무관을 맡고 있었다. 마침 그즈음 결혼보다는 독립적인 삶을 꿈꾸던 부인은 멘토로 따르던 '수녀님'의 권유로 케냐 빈민촌에서 자원봉사 활동을 하고 있었다. 두 사람은 수녀님의 소개로 알게 됐고, 2006년 마렉이 서울에 온 것도 휴가를 내 부인을 만나러 온 참이었다. 이듬해 결혼한 두 사람은 2012년 마렉이 은퇴한 뒤 영국으로 돌아가 살 계획이었다. 그런 부부를 눌러 앉힌 것도 '사부와의 인연' 때문이었다. "무엇보다 남편이 한국화의 기초부터 새로 배우고 싶어 했어요. 그림만이 아니에요. 사부를 따라 기천문과 명상도 하고요, 한때는 머리카락도 다 깎았을 정도예요."

폴란드계인 마렉은 영국에서 나고 자라 유엔에서 일하기 전까지 멕시코에서 영어 교사로 일했다. 부친과 고모할머니 역시 화가여서 재능을 물려받은 그는 '화가의 꿈'도 계속 키워왔다고 했다. 멕시코에서도 그는 2명의 스승에게 유화를 배웠다. 하지만 강씨를 만나면서 한국화, 특히 한지에 그리는 강씨의 채색화를 배우면서 필법만이 아니라 그 바탕이 되는 한국 문화까지 공부하고 있는 것이다.

강씨 역시 히말라야에서 특별한 영적 체험을 한 뒤 작품 세계가 완전히 바뀌었다고 했다. 2004년 10월 그는 "만신창이로 지친 심신을 달래고자" 히말라야로 갔다. "젊은 시절 읽었던 〈우파니샤드〉 〈리그베다〉 등 인도 고전에 나오는 설산의 은자를 만나기 위해서"였다. 해발 5,000m의 고지에서 한밤중 문득 잠이 깬 그는 "한순간, 절대 공간과 시간 앞에 마주쳐 일체가 되는" 경험을 했다. "호롱불만한 별들이 서로 부둥켜안고 사랑을 나누고 있다. 눈물겹다. 따뜻하다. 행복하다. 신비롭다." 그의 작품 주제가 됐다.

일찍이 70년대 초반 중앙대에서 서양화를 전공한 강씨는 78년 대만 작

왼쪽부터 마렉 코즈니에프스키, 강찬모씨 - 사진 김경애 기자

가 장다첸의 영향을 받아 동양화로 선회한 특이한 이력을 갖고 있다. 81년부터 7년간 일본미술대와 쓰쿠바대에서 채색화를 연구하고 귀국한 그는 마흔살 때인 89년 뒤늦게 첫 개인전을 열었다. 93~94년엔 대구대 대학원에서 동양화를 다시 전공하기도 했다. 80년대 한국 채색화의 새 경지를 개척한 작가로 꼽히는 박생광과 천경자의 계보를 잇고 있는 셈이다. 그는 90년대 말까지 다소 괴기스러운 느낌까지 풍기는 어두운 색감의 그림을 주로 그렸다. '현대의 고독한 실존적 인간'이 주인공이던 그의 작풍은 2000년대 이후 '자연과 우주, 영원으로의 회귀'를 불러일으키는 명상화로 국내에서보다 유럽에서 더 공감을 얻고 있다.

"히말라야 체험 이후 제 작품을 보고 '영적 에너지'를 느낀다는 반응이 부쩍 많아졌어요. 마렉처럼 저를 전혀 모르는 서양인들이 그림을 보고 눈물을 흘리며 공감하는 모습을 보면 새삼 시공간을 초월하는 '예술의 힘'을 실감하죠."

강씨는 마렉의 작품이 웬만큼 모아지는 대로 '사제 공동 전시회'를 열 계획이라고 귀띔했다. 이날 마렉과 함께 전시장에 동행한 부인은 이 특별한 인연을 "영혼의 교감이라고밖에 설명할 수 없다"고 말했다.

김경애 기자 ccandori@hani.co.kr

근원에의 귀의와 범신적 자연관
-강찬모의 근작에 대하여-

오광수(미술평론가, 전 국립현대미술관관장) 2008

강찬모의 작품은 대단히 낯설다. 낯설다는 것은 익숙지 않다는 것, 보편적인 범주와 맥락에서 벗어나 있다는 뜻이다. 그의 작품이 낯설다는 것은 어느 일면인 요인에 기인되는 것이 아니다. 형식과 내용의 두 측면에 기인되거 있다고 할 수 있다. 우선 형식의 골간을 이루는 재료에서부터 그 요인을 추적해보자. 그가 주로 사용하는 재료는 일반적인 수묵 채색이나 유채안료 또는 요즘 많이 사용하는 아크릴릭이 아니다. 장지 위의 토분과 먹, 천연 안료와 수간채색을 사용하고 있다. 재료와 그것의 구사는 형식을 결정지우는 요건이다. 그가 사용하는 재료와 사용의 방법은 일반적인 안료와는 전혀 다른 독특한 발색과 접착의 특징을 보인다. 부분적으로 이 같은 색료를 사용하는 작가들이 없지 않다. 특히 동양화 분야에서 전통적인 색료의 채취 방법이며 그것의 사용에 대한 연구를 작품상에 구현하려는 노력도 없지 않은 편이다. 아마도 강찬모의 재료의 재발견과 해석도 크게는 이 같은 무맥의 차원에서 그 궤를 같이 한다고 볼 수 있을 것 같다. 그러나 재료의 사용방법과 해석의 차이는 각각 독자의 것이라 할만하다. 그가 주로 사용하는 전통적인 재료는 오랜 세월을 통해 전해져온 고유한 것이기도 하다. 벽화와 불화의 제작에 구사되었던 재료가 서양 문명의 이식과 급속한 편의주의에 밀려 사라져갔을 뿐이다. 어떻게 보면 그의 재료에 대한 재발견과 적극적인 구사의 방법은 전통의 재발견이란 차원에서 음미해볼만 것이지 않을 수 없다.

형식과 더불어 그가 선택하고 구사하는 내용으로서의 대상 역시 보편적인 영역에서 벗어나 있는 것들이다. 그가 선택하고 있는 모티브는 대단히 특이한 것과 동시에 가장 범속한 것으로 나누어 살펴볼 수 있다. 그가 지금까지 다루어온 내용이란 크게 인간과 자연으로 묶을 수 있다. 인간은 그가 만났던 사람 또는 특정한 기억 속에 아로 새겨진 사람으로 나눌 수 있다. 여행 중에 길에서 만났던 사람이나 어느 특수한 공간에서 해후한 사람들이다. 또는 종교적인 인물상들이다. 인간과 더불어 인간을 닮은 돌부처나 불당의 불상들도 가끔 등장한다.

자연은 풍경이라고 할 수 있는 일정한 시점에서 포착한 산야의 정경이 주를 이룬다. 때로는 우리 주변에 있는 산도 대상이 되지만 대부분 히말라야 산록과 산마루를

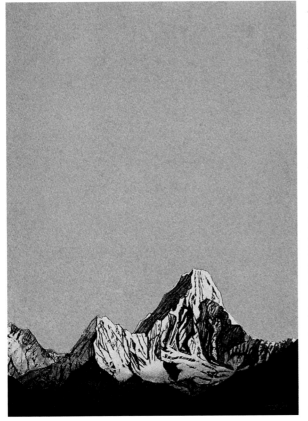

달빛
Lightmoon-meditation
한지에 한국전통채색
Korea traditional painting on korea paper
91×65.2cm, 2009

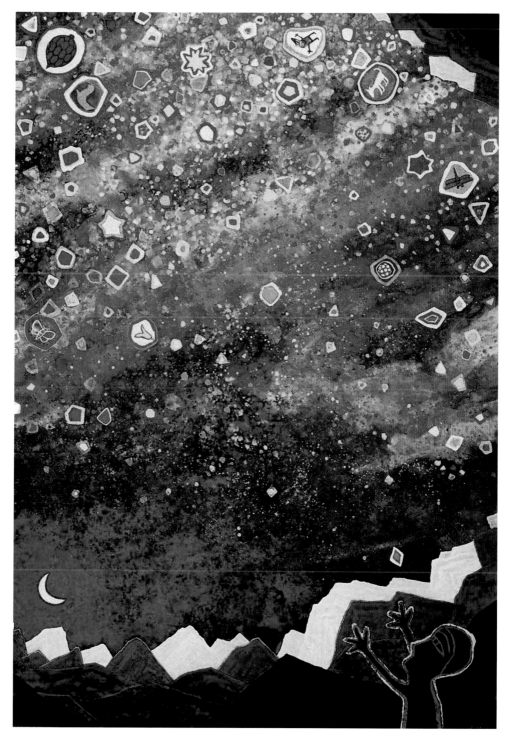

영혼의 기쁨
Joy of sprit-meditation
한지에 한국전통채색
Korea Traditional painting on korea paper
200×140cm, 2009

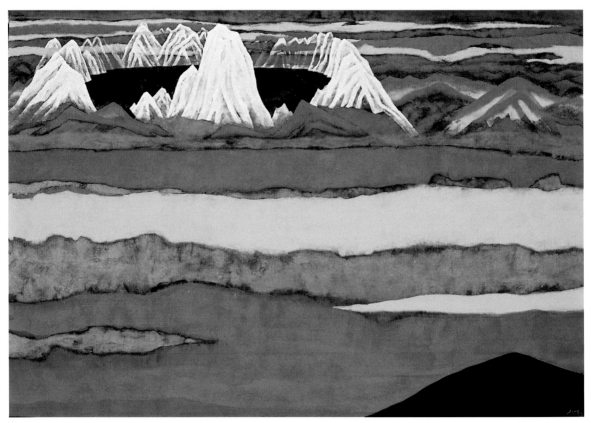

백두고향
Our hometown-meditation
한지에 한국전통채색
Korea Traditional painting on korea paper
200×140cm, 2009

다룬 것이다. 하얀 설산과 검은 돌산으로 구성된 히밀라야와 히말라야로 가는 길에 정신 속에 각인된 정경들이다. 산을 그리는 화가는 적지 않지만 이토록 신비로운 히말라야 산을 중점적으로 그린 화가는 많지 않다. 적어도 우리 주변에는 아직 없다. 그의 히말라야 산의 그림이 경이로운 것은 단순한 감동으로서의 풍경에 있지 않고 자신 속에 체화된 존재로서의 정경이란 점에서이다. 그러니까 그가 그리는 히말라야 산은 단순한 대상으로서보다 어떤 종교적인 감화의 표상으로서의 대상이라고 해도 과언이 아니다. "형은 산굽이 하나에 돌때마다 바뀌는 설산의 모습에 감동하여 털석 주저앉았다가 가까스로 정신을 수습하고 일어나 삼배를 올리는 것이었다"고 그와 동행한 시인 김홍성은 전하고 있다. 아마도 그러한 기분으로 산을 그렸음이 분명하다. 그렇지 않다면 이렇게 감동적인 장면이 재생될 수 있을까. 때때로 감동은 현실을 벗어난 초아의 세계로 이끈다. 그의 산 그림은 현실의 산이면서도 부단히 산이 아닌 영역에로 이른다. 어쩌면 이같은 초현실적인 세계는 그의 전 작품을 관류하는 요체인지도 모른다. 꿈의 세계, 의식의 심층 세계로의 초현실이기보다는 인간과 자연은 본래 서로 대립되고 나누인 것이 아니라 서로 일체되고 침투된다는 범신론적인 자연관의 구현이라고 하는 편이 더욱 적절할 것 같다. 근원으로 돌아가는 감격이 아니곤 이 같은 정경은 나올 수 없을 것이다.

이번에 그가 발표하는 작품은 대체로 산 그림과 인간상, 그리고 풀잎이나 새의 이미지를 표상한 것으로 나누인다. 산과 인간은 그가 지금까지 꾸준히 다루어왔던 내용의 연속이다. 새의 이미지도 한동안 추상화된 양상으로 다루어진

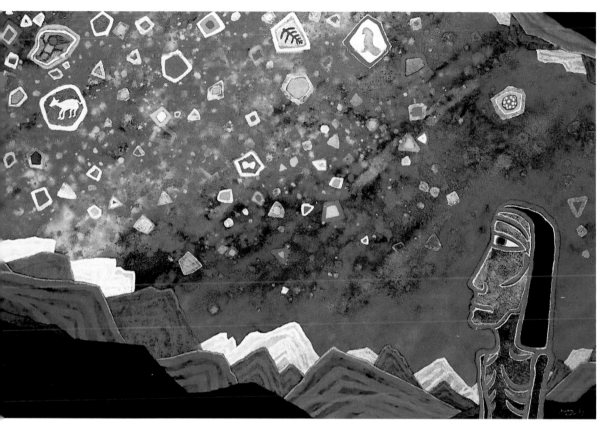

환희심
Joy of sprit-meditation
한지에 한국전통채색
Korea Traditional painting on korea paper
116.7×80.3cm, 2009

바 있다. 풀잎을 확대해 일종의 면 구성을 시도한 작품은 미세한 사물 속에서도 우주만상이 존재한다는 범신적 사유의 또 다른 결정체라 할 수 있다.

산은 역시 히말라야 산과 그 산으로 가는 길목의 설산과 돌산이 주를 이룬다. 산들은 대단히 사실적인 묘법으로 구사되지만 동시에 대단히 비현실적인 공기 속에 잠겨든다. 선명하게 나타나는 산의 주름살, 그 강인한 산의 주름은 화면 전체에 강한 바람을 일으키며 지나간다. 무엇보다 놀라운 것은 산들과 그 산의 배경이 된 하늘이다. 하늘에는 수많은 별들로 온통 꽃밭을 이룬다. 황홀한 꽃밭에 나비와 벌이 모여들듯 위황한 색채의 점들과 예각진 별 모양의 형상들이 마치 나비와 벌이 날아오르듯 나래 짓을 한다. "자다가 소변을 보고 돌아온 형이 옷을 껴입고 다시 밖으로 나갔다. 밤하늘이 황홀하도록 아름다워서 그냥 잘 수가 없다는 것이었다. … 형은 돌담 저 만치에 서서 무엇인가 홀린 사람처럼 밤하늘을 우러르고 있었다"(김홍성)고 한 바로 그 황홀경이 화면에 펼쳐지고 있다. 산의 형상이 주는 현실적인 구체성과 밤하늘의 쏟아지는 별들이 주는 몽환적인 초현실이 어우러져 거대한 오케스트라를 연주한다고 할까. 이토록 그의 그림은 어떤 논리 위에서 보아서는 안 된다. 그러한 관성에서 본다면 때로 치졸하고 때로 불합리하게 보일지 모른다. 인간이 가장 순수한 경지에 이르면 어떤 기술적인 것도 거추장스러울 때가 있다. 내가 보기엔 강찬모의 그림은 그림을 단순한 노동 외에 그리는 것으로서의 기도의 방법을 모색하는 것이라고 보아야 한다는 것이다. 작업과 생활이 분리되지 않듯이 꿈과 현실이 분리되지 않는 방법의 모색으로 말이다.

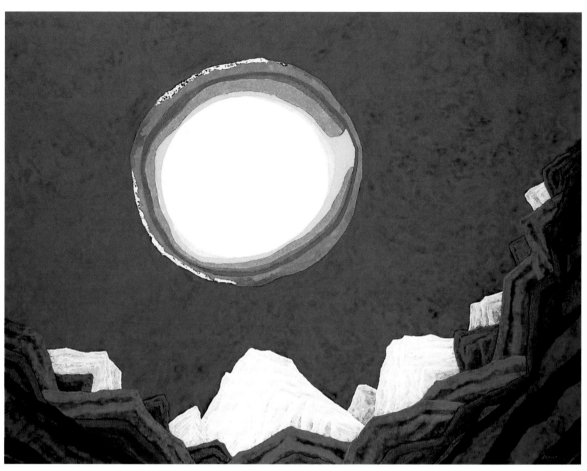

달빛사랑
Moonlight Love-meditation
한지에 한국전통채색
Korea Traditional painting on korea paper
116.7×91cm, 2009

Returning to the root and pantheistic outlook on nature
—Recent works of Kang Chan Mo—

Oh Kwang Soo(Art critic, Former director of
National Museum of Contemporary Art)2008

Kang Chan Mo's art work is very unfamiliar. If something is unfamiliar to you, it's because you have not experienced it before, it is something out of the general principal or context. When I say that his work is unfamiliar it is not because of one element. Unfamiliarity comes from two aspects of form and matter. We can first trace the factor in the material he uses, the essential element of form. The primary material he uses is not the general Korean ink, oil paint or the lately popular acrylic. Instead he uses fine sand, Chinese ink, natural pigments and earthen paint (Suganchaesek) on Jangji(Korean paper made of birch). The material and how it's used determines the form. The material he uses and how he

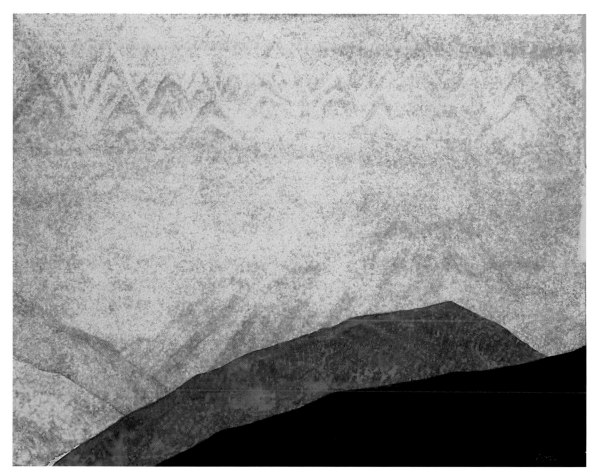

산의 울림
The Rumbling of a mountain-meditation
한지에 한국전통채색
Korea Traditional painting on korea paper
116.7×91cm, 2008

uses it creates a completely different and unique coloring and adhesion compared to the general pigments. Of course there are artists who partially use such colorings. Especially in the field of Oriental painting there have been efforts to study methods in gathering traditional colors and its use into their work. Probably Kang Chan Mo's rediscovery of material and its interpretation lies in the same aspect. But the difference of how one uses the material and interprets it is up to the each individual viewer. Traditional materials that he primarily uses are also something that has been descended for many years. Materials used to make wall paintings and Buddhist paintings disappeared as people adapted to the western civilization and the introduction of rapid opportunism.

The subject he chooses to express as the content is also out of the general realm in continuation to the unfamiliar form. His motif can be seen as something very unique but at the same time very ordinary. Kang's work can be greatly generalized as human beings or nature. Human can be divided as someone he met on the street or someone who has been engraved upon his mind for a special memory. They're people he met on a trip or came across at some particular location or a religious figurine. He depicts human beings but also sometimes

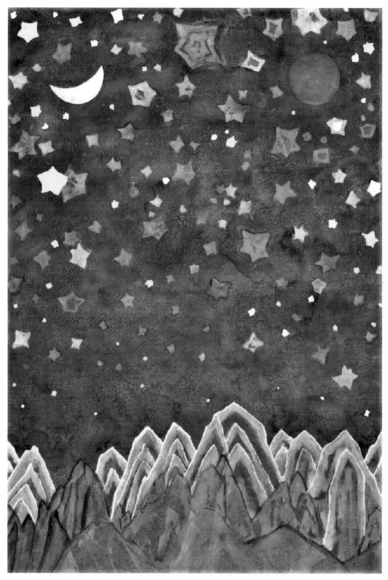

영혼의 고향
Spiritual hometown-meditation
한지에 한국전통채색
Korea Traditional painting on korea paper
91×116.7cm, 2008

humanlike figures of stone Buddha or Buddha images from a temple.

The nature seen in his work is mainly scenery of fields and mountains captured at a certain perspective. Most of them are about the base or the peak of Himalaya Mountain but we can also find those mountains we see in our own neighborhood. They're the white snow mountain and black stone mountains of Himalaya and the scenery that has been stamped in his heart on his road to the Himalaya's. There are many artists who drew mountains but only few of them can concentrate on drawing such mythical Himalaya Mountain. At least it's difficult to find one around us. His works of Himalaya are marvelous because they're not just an impressive scene but rather scenery that has been accumulated in oneself. Therefore it is not too much to say that his Himalaya Mountains are not just a subject to draw but a representation of some religious influence. Poet Kim Hong Sung who traveled together with Kang Chan Mo said "Every time we go around a different mountain bend Kang would sit on his rear amazed by the changing features of the snow covered mountain. He would barely manage to recover his senses, get up and bow thrice". It is evident that Kang drew his mountains with such feeling or else it wouldn't be possible to express such impressive scenery. At times impression can draw you to a world beyond reality. His mountains are real but incessantly take you to the other realm. Maybe such surrealistic world is a secret that flow through all of his paintings. It seems more appropriate to say that his work is an expression of pantheistic view of nature rather than a world of dream, a surrealistic world in the depths of his consciousness, that is, human beings and nature are essentially as one body and it penetrates each other rather than opposing and being divided into two parts. It is impossible to create such scenery unless there's that deep inspiration to return to the root.

The new works of Kang Chan Mo are for the most part paintings of mountain, human beings and symbolic images from leaf of grass or bird. Mountain and human beings are a continuation of subject that he has been consistently working

on and he had used the abstract look of bird image for some time. His attempt to compose the screen with enlarged leaf is another result of his effort of pantheistic thought in which he believes the existence of all creation in the universe even in the minute object.

Paintings of mountain are mostly about the Himalaya Mountain and the snow covered mountain as well as the stone mountain found on its way. The mountains are expressed very realistically but it is immersed in an unrealistic air. The vivid lines of the mountain run through the screen blowing a wind. What's more amazing is the sky that became the background for those mountains. Sky is covered with thousands of star forming a flower bed. Dangerous feeling colored dots and acute angled star shapes are fluttering like butterflies and bees flying up as if they were trying to gather around the flower bed of stars. The ecstatic scene which Kim Hong Sung recalls, "When he came back from the bathroom in the middle of the night, he'd put on more cloths and go back outside. He told me that he couldn't go back to sleep because the night sky was breathtakingly beautiful… Kang was standing away from the stone wall looking up at the night sky as if he was captivated by something", is expressed in his painting. It's like playing a big orchestra of realistic concreteness from the shape of a mountain combined with dreamlike surrealistically pouring stars. Like this, it is wrong to look at his work through some form of logic. If you try to look at his work under a frame they may appear artless and absurd. When a man reaches its purest state any technical form can become troublesome. I believe that Kang Chan Mo is searching for ways to pray through his paintings instead of considering it a simple labor. He is searching for ways that would not separate the dream from reality just as how work and life are inseparable.

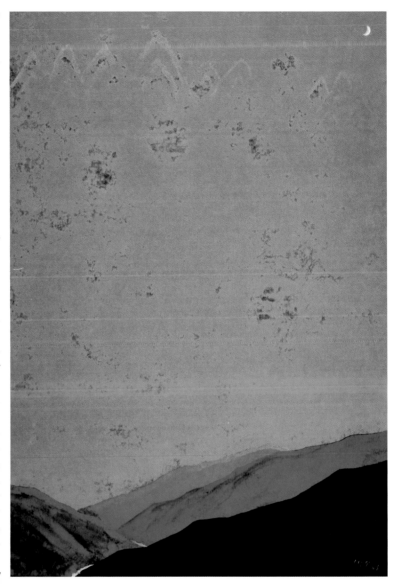

영혼의 고향
Spiritual Hometown-meditation
한지에 한국전통채색
Korea Traditional painting on korea paper
91×116.7cm, 2008

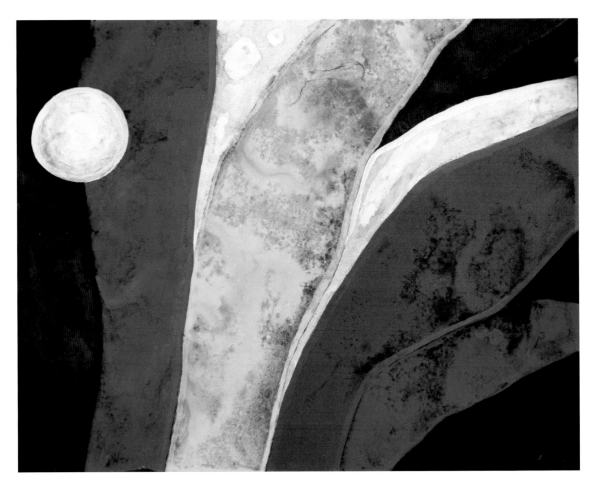

풀잎 위에 뜨는 달
Moon rise over the blades-meditation
한지에 한국전통채색
Korea Traditional painting on korea paper
116.7×91cm, 2008

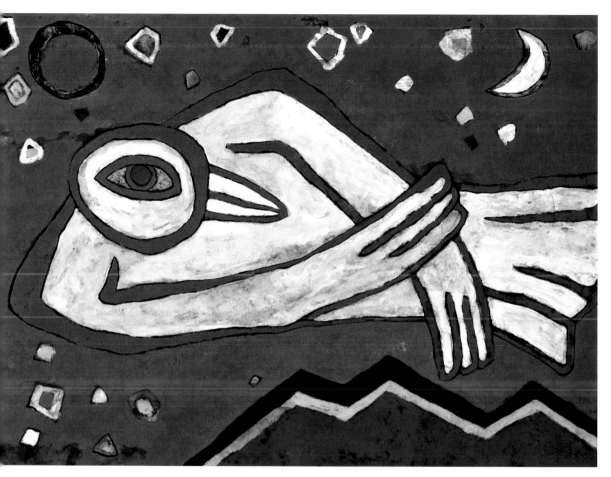

행복의 나라
Land of Happiness-meditation
한지에 한국전통채색
Korea Traditional painting on korea paper
60.6×72.7cm, 2008

히말라야에로 몰입되다

페터 한크(1954~). [라슈타트 프루흐트할레 시립미술관장]

'날개를 가진 산맥' 의 신화적인 메타포로서의 히말라야는 또한 한국인 화가 강찬모에게 인간적으로나 예술적으로나 날개를 달아주었다. 최소한 일 년에 한 번, 그는 하늘과 땅의 경계지역에 서기 위해 '세계의 지붕'으로 달려갔고, 그렇게 함으로써 그는 스스로 육체적이고 정신적인 휴식을 취한다. 거기서 정기적으로 머무는 것은 평범한 수행자로서의 그를 위한 근원적인 필요성이지만, 그러나 무엇보다도 그의 예술적인 창작과 그림을 위한 영감의 원천으로서의 필요성이다. 히말라야는 단지 지형상의 고도 때문만이 아니라 ―본질적으로는 그렇기도 하지만― 모든 곳들을 두루 연결시킨다. 그래서 히말라야는 그에게 세계의 중심이자 세계의 축의 모습을 한 영적인 장소이다. 그는 생생한 별이 빛나는 하늘 아래서 또 은색 달빛 속을 배회하고, 별들의 기운을 느낀다. 그것을 통해서 우주와 존재들과의 내면적인 연결을 깊이 느끼고, 순결한 풍경 속에서 직관적인 인식을 통해 또 명상적인 훈련을 통해 내적인 도달에 다다르기를 바란다. 이 내적인 도달 안에는 훈련된 근본 자세뿐만 아니라, 그의 그림의 방향도 들어있다. 또한 그에게는 위에서부터 아래로의 경험의 한계 영역과 여러 가지의 영역들을 그것들 서로간의 대립으로서 묘사하지 않는다. 오히려 상호간의 교차 안에서, 마치 태극이 보여주는 것처럼― 루돌프 아른하임이 분명하게 서술한 바에 따르면― 음(陰)과 양(陽)의 두 근원이 물방울 모양으로 서로 뒤섞여 굽이지는 모습으로 묘사하는 것을 중요하게 여긴다. 이원적인 근원들의 시공간적인 상호작용 안에서 영속적인 회전의 역동성이 솟구치고, 그것들의 상호적인 연관성이 표출되는 곳에서, 강찬모는 솟구쳐 나오는 영원한 생명의 숨결, 속박되지 않고 자유분방한 '기(氣)'의 역학적인 원류를 발견해낸다. 그리고 이 흐름은 굽이쳐 흘러나오는 유출의 성질에 따른 모든 존재이며, 그렇기 때문에 모든 예술적인 창조가 그 안에 내재한다.(원문에서 발췌)

선의 사랑
Love of Zen-meditation
한지에 한국전통채색
Korea Traditional painting on korea paper
60.6×72.7cm, 2007

Artist Note 어느 맑은날 우물
안의 하늘을 보듯…

신비스러운 설산과 푸른 하늘

밤이 되면 빛나는 별들의 사랑
그 조화가 나를 깨우다

돌아감도 나아감도 없는,
청명하고 아름답고 선명하며
단순명료한 그곳,,,

내 품안에 꿈꾸는 무한한 우주
가 좋다

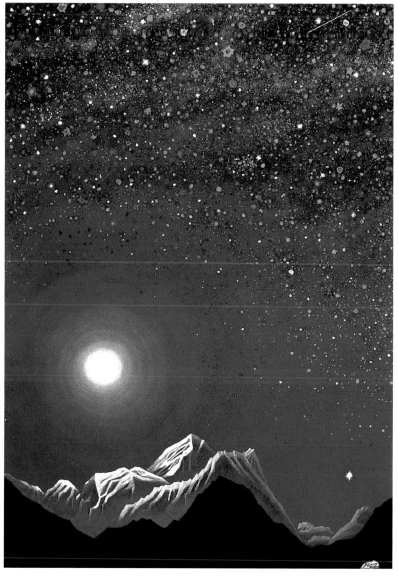

별이 가득한 사랑이 끝이 없어라…
Sky filled with stars showing endless love-meditation
한지에 한국전통채색
Korea Traditional painting on korea paper
130×163cm, 2008

Artist Note

Some clear day see the sky in a well...

Misterious snow mountain and blue sky,
the love of twinkling stars at night, all this harmoney awakens
me.

To the place no going back no going forward,
the bright and beautiful, crystal clear, simple clarity,

I love the infinite universe which is dreaming in my heart.

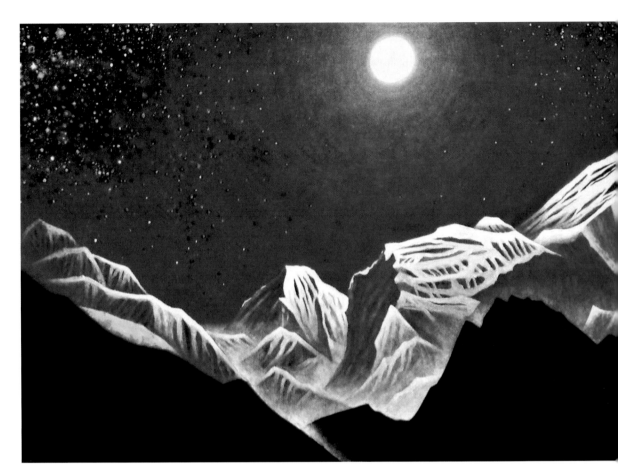

별이 가득한 사랑이 끝이 없어라…
Sky filled with Stars showing endlesslove-meditation
한지에 한국전통채색
Korea Traditional painting on korea paper
400×140cm, 2007

Kang Chan Mo – Flow-Bilder vom Himalaya

Peter Hank

Der Himalaya als mythische Metapher für ein „Gebirge mit Flügeln" hat auch den koreanischen Maler Kang Chan Mo beflügelt, menschlich wie künstlerisch. Mindestens einmal im Jahr begibt er sich auf das „Dach der Welt", um sich der Grenzregion zwischen Himmel und Erde zu stellen, indem er sich ihr physisch und mental aussetzt. Der periodische Aufenthalt dort ist ihm ein elementares Bedürfnis, für ihn als praktizierenden Buddhisten, vor allem aber als Inspirationsquelle für sein künstlerisches Schaffen und seine Bilder. Dabei bedeutet ihm das sphärische Grenzland als spiritueller Ort in Gestalt einer axis mundi, einer Weltachse, an der sich die topographischen Höhengrade nicht nur scheiden, sondern – was ihm wesentlicher erscheint – verbinden. Nicht selten tritt er auf seinen Wanderungen unter den freien Sternenhimmel oder in das silbrige Mondlicht und setzt sich

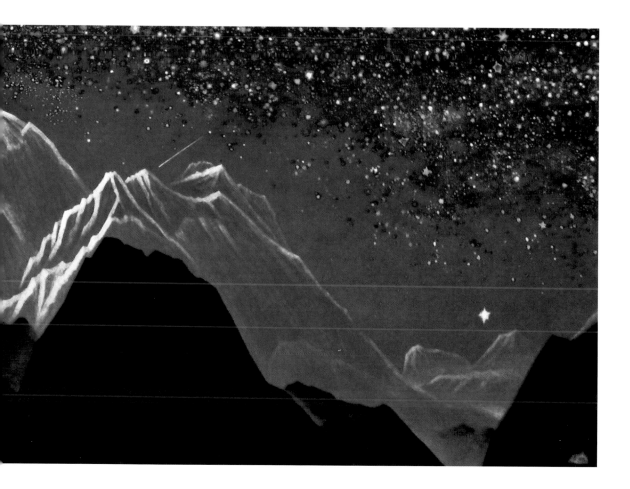

bewusst astralen Einflüssen aus, durch die er das innere Verbundensein mit dem Kosmos, ja, mit dem Sein überhaupt erspüren und im reinen Schauen durch ein intuitives Wahrnehmen in sich aufnehmen möchte nach Art einer meditativen Übung, einer innerlichen Ausrichtung, die in der darin geübten Grundhaltung auch seinem Malen Richtung geben soll. Es erscheint ihm dabei wichtig, den erfahrenen Grenzbereich von Oben und Unten und die unterschiedlichen Sphären nicht in ihrer Gegensätzlichkeit wiederzugeben, sondern in ihrer wechselseitigen Verschränktheit, ganz so, wie das asiatische Tai-Chi-Symbol (koreanisch: Tae Guk) dies beschreibt, wenn es – von Rudolf Arnheim einleuchtend beschrieben – die beiden Primäraspekte von Yin und Yang tropfenförmig ineinander krümmt. Im raumzeitlichen Wechselspiel der dualen Primäraspekte, aus dem die Dynamik einer permanenten Rotation resultiert und worin deren reziproke Relativität zum Ausdruck kommt, entdeckt Kang Chan Mo nun aber auch den energetischen Urstrom des Qi, den ungebundenen und unbändigen Flow eines fortwährend dahinströmenden Lebensatems, der alles Seiende nach Art einer Emanation gleichermaßen durchfließt und der somit auch jedem künstlerischen Schaffen innewohnt.

[Peter Hank, Jahrgang 1954, ist Leiter der Städtischen Galerie Fruchthalle Rastatt]

핑크빛 별에 사는 새
Bird living in a pink star-meditation
한지에 한국전통채색
Korea Traditional painting on korea paper
60.6×72.7cm, 2008

여인
Women
한지에 한국전통채색
Korea Traditional painting on korea paper
53×65.2cm, 2007

소록도의 아침 (마리안느와 마가렛)

소록도에서 45년의 가족사랑
마리안느 와 마가렛님은
천국의 빛이셨다.

(마리안느와 마가렛님은 45년을 소록도에서 한센병환자를
돌보시고 노년에 짐이 된다하여 고국-오스트리아로 돌아가셨다)

* 2006년 기사를 보고 두분을 기념하여 그림을 그리다. *

소록도의 아침 (마리안느와 마가렛)
Morning of Sorok Island(Marianne and Margaret)
장지에 토분, 금, 은박, 천연 및 수간채색 벽화기법
116.8×91cm, 2006

Morning of Sorok Island (Marianne and Margaret)

45 years of family love in Sorok IslandMarianne and MargaretIt was the light of heaven.(Marianne and Margaret have spent 45 years in Sorok Island for leprosy patientsHe returned to his homeland – Austria because he took care and became burdened by old age)* Draw a picture in honor of the story in 2006.

정오의 꿈
Midlight-dream-meditation
한시에 한국선동재색
Korea traditional painting on korea paper
65×53cm, 2007

미래인
The future men
한지에 전통채색
Korea Traditional painting on korea paper
90.9×72.7cm, 2006

어린 성자의 화석
Fossil of the Young Saint
한지에 한국전통채색
Korea traditional painting on korea paper
2006

Kang Chan Mo, vu par Denis GUSELLA – *"Peintre de la contemplation et de la Méditation"*

Les œuvres de Kang Chan Mo réalises sur papier de riz Coréen, en utilisant des pigments naturel, de la poudre de coquillage…

Ses nuits étoilés, ou la froide lumière de lune éclaire les sommets Himalayens, sont musicales.

Une myriade et d'étoiles, de point, de constellation illuminent des cieux d'un bleu noir profond, et nous transportent dans un univers cosmiques où se côtoient libellules, étoiles, poissons, tortus, fleurs et même le petit prince de Saint-Exupéry !

Kang Chan Mo utilise un langage simple, évident; celui de l'amours de la nature; et le respect des lois universelles.

Denis et ces clients

Dans ses peintures, le chemin vers la contemplation, la méditation est simple comme une nuit profonde, vibratile mystérieuse; un désert en soit, mais aussi le lieu où séjournent les âmes et les rêves, les grands espaces de l'Amour, lieux à parcourir pour le voyageur curieux et respectueux du "tout".

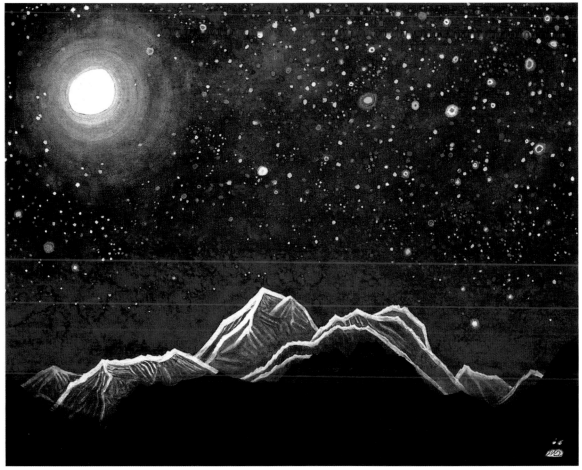

데니 구슬라-Denis Gusella가 본 강찬모화백
- "관조와 명상의 화가"

데니 구슬라 : 스위스 GSTAAD 화랑오너

한국 한지 위에 작업하는 강화백의 작품은 조개가루와 천연재료 및 안료를 사용하여 대자연의 찬미가를 내재적으로 표현한다. 수 많은 별들로 가득찬 밤하늘, 밝에 빛나는 달의 빛무리와 어울려 히말라야 산맥에 높은 곳으로부터 아름다운 선율을 흐르게 한다.

산의 능선, 별, 은하세계가 심오하게 깊고 푸른색의 하늘을 밝혀준다. 잠자리, 별, 물고기, 꽃, 어린왕자가 서로 어울려 살고 있는 우주공간에 우리를 데리고 간다.

강찬모 화백은 단순명료하고 분명한 언어로 전달하고 있다.

대자연에 내재된 사랑, 우주법칙을 존중하는 어휘들을 사용하여 표현한다.

작품안에는 묵상과 관조를 지향하는 여정이 간명하다. 심오하고 깊은 밤이 단순하고 전률적이며 신비스럽다. 사막에서의 밤처럼 고요하다. 그리고 사랑의 메세지로 가득차 있다.

인간의 영혼과 꿈이 머무는 곳, 삶 전체를 존중하며 호기심에 넘치는 여행으로 무한이 이끌어 간다.

별이 가득하니 사랑이 끝이 없어라…
Sky filled with stars showing endless love-meditation
한지에 한국전통채색
Korea traditional painting on korea paper
160×130cm, 2006

말없는 동행
A silent companion
수간채색
50×61cm, 2003

민화 속에 사는 호랑이
Tiger in folk painting
수간채색
60.5×72.5cm, 2003

신목과 성자
장지에 채색
262×162cm, 2001

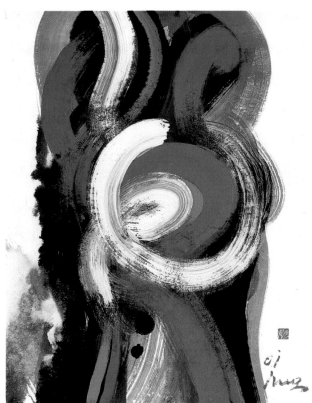

천인의 사랑
장지에 채색
91×73cm, 2001

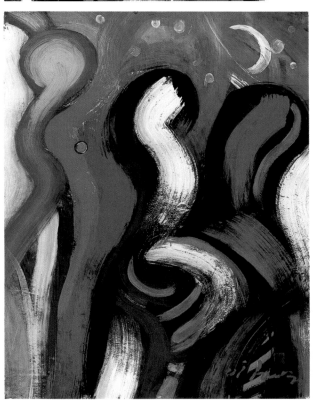

천인의 사랑
장지에 채색
91×73cm, 2001

새
a bird-universe
한지채색
163×130cm, 1999

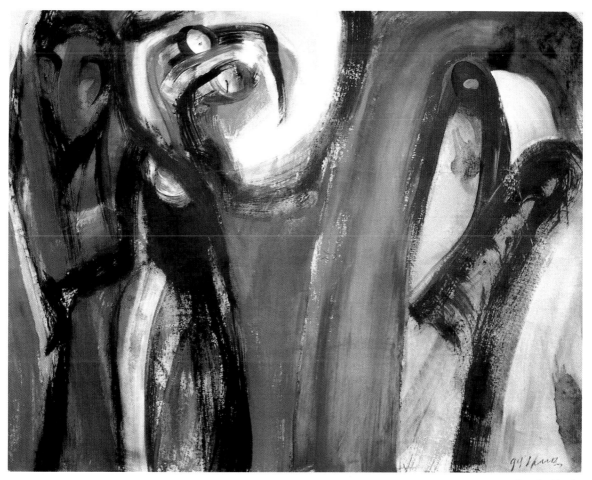

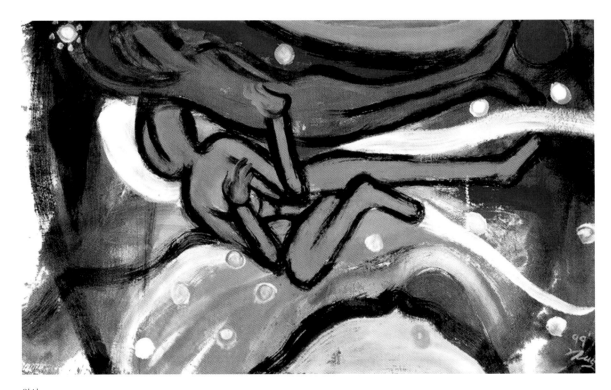

악사
Singer
260×130cm, 1999

우주로부터의 소리
A Sound-universe
130×160cm, 1999

사랑
Love
한지에 전통채색
Korea Traditional painting on korea paper
91×72cm, 1997

선
Zen
한지에 전통채색
Korea Traditional painting on korea paper
91×72cm, 1997

화석
Fossil
한지에 전통채색
Korea Traditional painting on korea paper
116×116cm, 1995

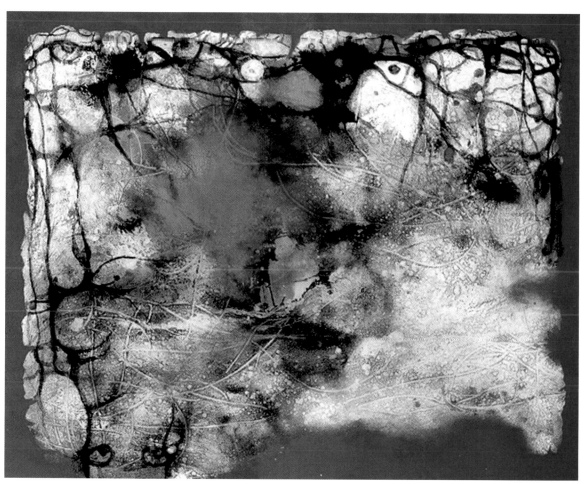

화석
Fossil
한지에 전통채색
Korea Traditional painting on korea paper
163×130cm, 1995

1992 - 눈을 통한 자연(自然)과의 친화(親和)-〈은자(隱者)의 눈〉
최병식 (미술평론가,철학박사)

은자의 눈
Eye a Hermit
한지에 전통채색
Korea Traditional painting on korea paper
163×163cm, 1992

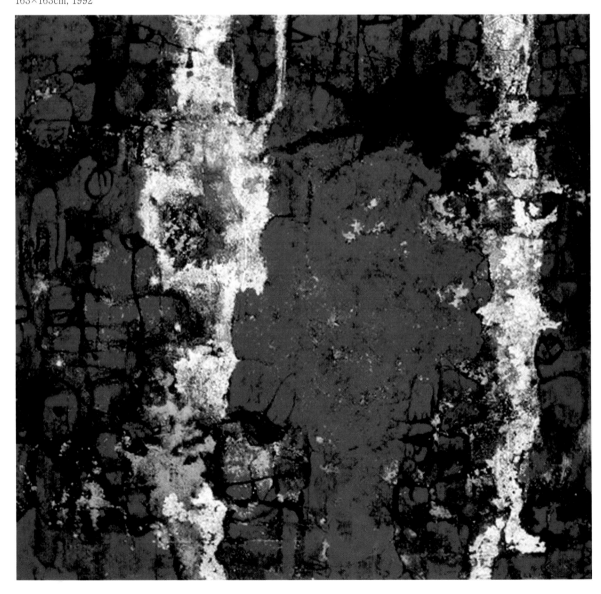

은자의 눈
Eye a Hermit
한지에 전통채색
Korea Traditional painting on korea paper
116×116cm, 1992

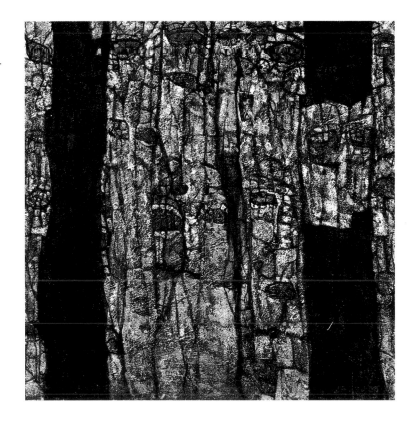

은자의 눈
Eye a Hermit
한지에 전통채색
Korea Traditional painting on korea paper
91×91cm, 1992

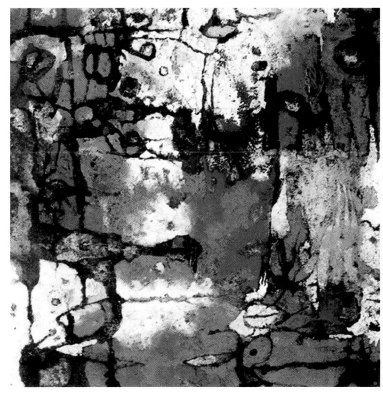

1990 - 인간(人間),그 실존(實存)하는 것-
이준(미술평론가)

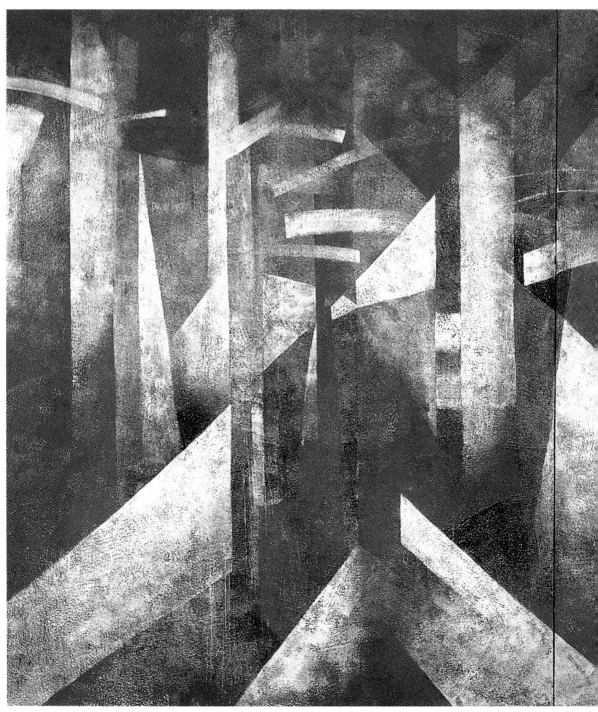

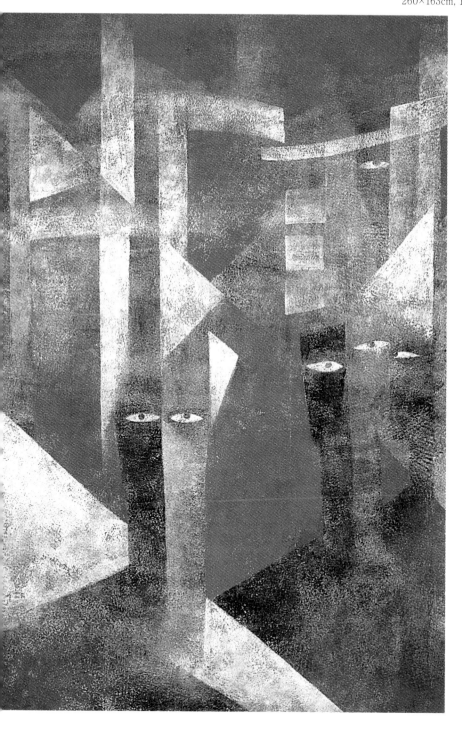

동반자
A Company
한지에 전통채색
Korea Traditional painting on korea paper
260×163cm, 1990

1989 - 인간(人間)의 독백(獨白)과 색(色)의 표정(表情)
-최병식(미술평론가,철학박사)

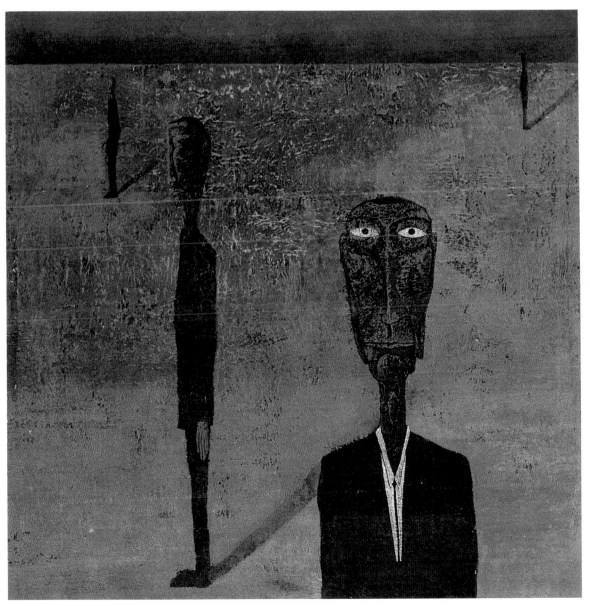

미래
A future
한지에 전통채색
Korea Traditional painting on korea paper
91×91cm, 1989

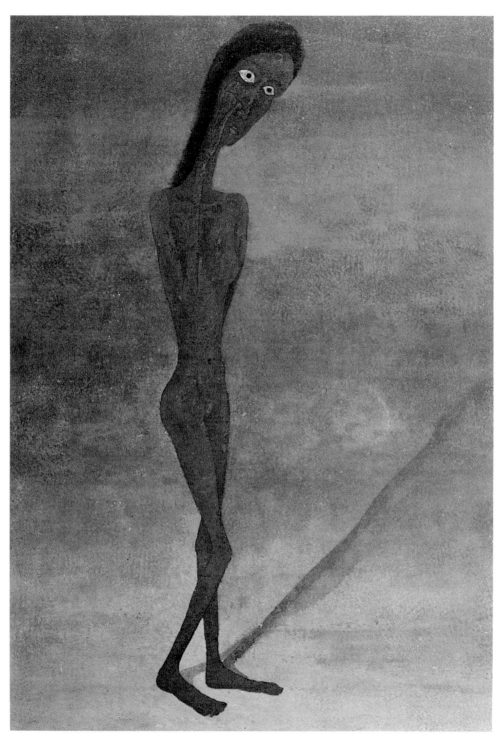

여인
The Women
한지에 전통채색
Korea traditional painting on korea paper
116×91cm, 1989

강 찬 모 연 보

터어키 화랑 소장자

바젤에서 소장자와 함께

2008년 멕시코 대사 부처가 화실을 방문, 멕시코에서의 초대전을 제안

1949 충남 논산 출생

학 력

중앙대학교 예술대학 회화과 졸업
일본 미술학교 수학 (채색화 연구)
일본 츠쿠바대학 수학 (채색화 연구)

수상 : 2013 프랑스 보가드성 박물관 살롱전
 (since 1922) 금상수상

개인전 및 부스전

2017 서울 뮤제드 파랑 갤러리 초대개인전
 E-STELLA international gallery 초
 대전
 인사아트 플라자 초대개인전
2016 아라아트 화랑 초대개인전
 한솔 산 박물관 기획(자연, 그 안에 있다)
 그룹전 초대
2015 프랑스 몽블랑 MBfactory 갤러리 초대
 개인전
 뫼비우스 화랑 초대개인전
 대구 대백프라자 갤러리 초대개인전
 A&B 갤러리 개관 기념전 그룹초대
2014 일산 현대백화점 초대개인전
 프랑스 그르노불 아트페어, 파리 아트드

 니겔러리초대 부스개인전
 프랑스 그르노불 마운틴 플러넷(세계 산
 악박람회)전 대표 초대전
 북경아트페어
 독일 퀠른 아트페어
 공평갤러리 초대개인전
 KIAF(코엑스)
2013 부산 맥 화랑 개인전
 런던 아트 페어 (영국)
 프랑스 국립 살롱전(르브르 미술관내)
 이스탄불 아트 페어
 kIAF(코엑스)
2012 공평아트센터초대 개인전
 파리 그랑 파레 아트 페어
 칼스루헤 아트 페어 (독일 칼스루헤)
 이탈리아 볼사노 아트페어
 이스탄불 아트페어 (터어키)
 오스트리아 아트페어
 프랑스 루브르 국립살롱전 (프랑스)
2011 칼스루헤 아트페어 (독일 칼스루헤)
 스위스 바젤 개인전 (스위스 바젤)
 공평아트센터 초대개인전
 이스탄불 아트페어 (터어키)
2010 이스탄불 아트페어 (터어키)
 힐튼호텔 로비초대 개인전 (서울)
 칼스루헤 아트페어 (독일 칼스루헤)

2009 공평아트센터 초대개인전 (서울)
2008 공평아트센터 초대개인전 (서울)
2007 화이트갤러리 초대개인전 (서울)
2006 공갤러리 기획개인전 (서울)
2005 부다갤러리 초대개인전 (네팔 카투만두)
2004 뛰리에르 갤러리 개인전 (프랑스 파리)
2003 서울 문화일보 갤러리 개인전
2003 서울 로마네 꽁띠 개인전
2002 서울 공화랑 기획개인전
1999 서울, 광주 현대백화점 초대개인전
1999 프랑스 리옹 시립미술관 초대개인전
1997 로고스갤러리 개인전 (영국 런던)
 영국 국립미술관 - 고구려벽화전(영국 런
 던)
1994 서초갤러리 초대개인전 (서울)
1992 서초갤러리 초대개인전 (서울)
1990 금호미술관 초대개인전 (서울)
1989 청작미술관 개인전 (서울)

주소 : 경기도 용인시 처인구 이동면 화산로 163
 우. 449-830
H P : 010-5188-4848
E-mail : kangchanmo4848@daum.net
naver / daum : 강찬모화가
Google : kang chan mo 클릭

파리 소장자의 집

파리에서 소장자와 함께

2016 파리 루브르에서 열린 프랑스 국립전람
회 초대

1949 Born in Nonsan City, Korea

Education

Graduated from Dept. of Western Painting,
 College of Arts, Chung-Ang University
Study Traditional Coloration, Japan School of
 Art
Study Traditional Coloration, Tsukuba
 University, Japan

2013 The Gold prize at salon exhibition,The
 France beauregard castle museum
 (since 1922)

Exhibitions

2017 E-STELLA international gallery Solo
 Exhibition
 Insa art plaza gallery Solo Exhibition
 Musee de papang gallery Solo
 Exhibition
2016 ARAart Gallery, (Seoul, Korea)
 Invitational Solo Exhibition
 Hansol san museum Invitational Group
 Exhibition
2015 MB factory gallery(France Chamonix)
 Invitational Solo Exhibition
 Möbius Gallery, (Seoul, Korea)
 Invitational Solo Exhibition
 Daebaek plaza(Daegu Korea)
 Invitational Solo Exhibition
 A&B Gallery(Seoul, Korea) Invitational
 Exhibition
2014 Iilsan hundai department gallery
 Invitational Solo Exhibiton
 France Grenoble art pair,(Paris
 artdenis gallery Invitational Solo
 Exhibiton)

France Grenoble Mountain planet(The
world mountain an exposition)
Invitational Exhibiton by Paris artdenis
gallery
Gongpyong Gallery (Seoul Korea)
Invitational Solo Exhibiton
2013 Gallery Mac, Invitational Solo
 Exhibiton (Pusan Korea)
 Affodable Art Fairs(English london)
 Paris Louvre national salon exhibition
 Istanbul Art fair,Turkey
 korea International Art fair(koexseoul)
2012 Gongpyong Art Space, (Seoul Korea)
 Invitational Solo Exhibiton
 Paris Grand palais Art Fairs
 Karlsruhe Art fair(Deutschland
 Karlsruhe)
 Volsano Art fair, Italy
 Istanbul Art fair, Turkey
 Austria Art fair
 Paris Louvre National Salong
 Exhibiton
2011 Karlsruhe Art fair(Deutschland
 Karlsruhe)
 Swiss Basel Solo Shows by Selected
 Galleries
 Gongpyong Art Space, (Seoul Korea)
 Invitational Solo Exhibiton
 Frankfurt Kunst Kellererei Gallery
 Invitational Solo Exhibiton
 Baden-Baden ab kunstkellerei
 Invitational Solo Exhibiton
 Istanbul Art fair, Turkey
2010 Istanbul Art fair, Turkey
 Hillton Hotel Gallery, (Seoul Korea)
 Invitational Solo Exhibiton
 Karlsruhe Art fair(Deutschland
 Karlsruhe)
2009 Gongpyong Art Space, (Seoul Korea)
 Invitational Solo Exhibiton
2008 Gongpyong Art Space, (Seoul Korea)

Invitational Solo Exhibiton
2007 White Gallery, (Seoul Korea)
 Invitational Solo Exhibiton
2006 Gong Gallery, (Seoul Korea)
 Invitational Solo Exhibiton
2005 Invitational Solo Exhibition, Buddha
 Gallery, Kathmandu Nepal
2004 Invitational Solo Exhibition, Turiere
 Gallery, Paris France
2003 Munwhailbo Gallery, (Seoul Korea)
 Solo Exhibiton
2003 Romanee Conti, (Seoul Korea)
 Invitational Solo Exhibiton
2002 Gong Gallery, (Seoul Korea) Solo
 Exhibiton
1999 Hyundai Art Gallery, (Gwangju Korea)
 Solo Exhibiton
1999 Lyon Art Museum, Lyon France Solo
 Exhibiton
1997 London U.K.National museum kogureu
 mural copy painting Exhibiton
 Logos Gallery, London U.K. Solo
 Exhibiton
1994 Seocho Gallery, (Seoul Korea)
 Invitational Solo Exhibition
1992 Seocho Gallery, (Seoul Korea)
 Invitational Solo Exhibition
1990 Kumho Museum, (Seoul Korea)
 Invitational Solo Exhibition
1989 Changjak Museum, Korea Solo
 Exhibiton

Address : 163 hwasanro leedongmyun
 choeingu, Yonginsi GyeongGi-do,
 Korea (449=830)
E-mail : kangchanmo@naver.com
Mobile : 82-10-5188-4848
Google : kang chan mo "click"